自然生活家 45

韓式香氛蠟燭與擴香

step by step 圖解示範，新手也能輕鬆上手，循序漸進學會各款作品

晨星出版

Contents
目錄

茶蠟蠟燭
▶ 44

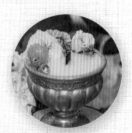

歐式花器蠟燭
▶ 48

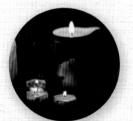

SPA 蠟燭
▶ 52

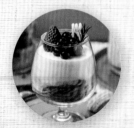

草莓珍珠歐蕾蠟燭
▶ 56

霓虹彩繪蠟燭
▶ 61

不凋花擴香片
▶ 67

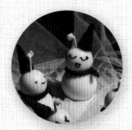

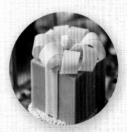

4

Chapter4　擴香石　184

Column

前　言

　　想起接觸蠟燭之前，在婚紗行業做了非常久的管理職務，看著一對對新人步入禮堂，幫她們打造夢幻婚禮，讓我開始對自己的婚禮也有所憧憬。我很有信心可以邀約到很厲害的攝影師與新娘秘書，穿上世界級頂尖婚紗，搭配能力很強的美編與絕佳的婚禮場地，一切就都準備到位。然而，我卻遲遲找不到合適的婚禮小物，畢竟從事婚紗產業那麼久，已經培養出高規格的惡魔眼光了，對任何細節都很挑剔，像是喜糖吃完就沒了的我沒興趣，果醬、香皂這種本來就沒在使用的物品也不符合我的需求，因為我想送給來賓一個拿回去使用時就會想起我的婚禮小物，這時，突然想到香氣總是能帶給人們情境上的記憶，那麼，不妨贈送香氛蠟燭吧！溫暖的燭光就像婚禮過程中帶給人的溫馨，香氣不僅讓人感到愉悅，也喚起婚禮當時的美好記憶，充分滿足嗅覺、視覺體驗。

　　精心準備婚禮小物就是我接觸蠟燭的契機，一開始先嘗試製作香氛蠟燭販售，受到原本職業的影響，舉凡蠟材、精油、包材、製作方式等皆以精品方式經營，甚至訂做一萬多個包裝盒、一堆緞帶、卡片，導致物品太多還去租了一間倉庫，看出我對蠟燭的堅持了嗎？為了它我捨棄十年婚紗產業的經歷，決定往第二人生邁進。

　　人生道路上總是不停地往前邁進，遇到岔路時做選擇，在手作蠟燭這條路上因為遇到賞識我的人，才讓我走出狹隘的舒適圈，開始開班授課，將製作蠟燭時的成敗經驗分享給學生，並不斷累積自身的經驗值，當然，在這領域中也認識了不少同好，大家亦師亦友一同學習與分享，去韓國、日本上課、採購，與企業合作手作課程，教授學生專業蠟燭師養成課程，過程中讓我收穫不少。

撰寫這本書的過程相當漫長，前後花了將近一年的時間籌
備，恰巧在這一年各國遇到了嚴重的 COVID-19 疫情，臺灣也
不例外，就此趁機把自己關在家裡認真寫作，非常感謝幕後的
工作人員：攝影師華安、阿樂；文字整理小玉及助理 Jane，
因為有他們的協助才能完成這本曠世巨作，雖然很辛苦，但我
想要完成一本連我都會一直不斷翻閱的參考書籍，而且我把它
當作是為我學生而寫的書，希望讀者們也能透過書中內容了解
到蠟燭問題的解決方式，並從中享受手作香氛蠟燭的樂趣。

阿樂攝影師：https://www.instagram.com/lloyd_photo/
華安攝影師：https://instagram.com/huaanphotography?utm_medium=copy_link
Jane：https://m.facebook.com/Garden.Secret11/

Chapter1.
蠟燭的基礎

And since to look at things in bl
Fifty springs are little room,
About the woodlands I will go
To see the cherry hung with snow

認識蠟燭的種類

在製作蠟燭時，需先認識蠟燭種類，有了基礎認知後，
製作過程中就比較不陌生。根據蠟燭成品，可大概分成以下幾種：

容器蠟燭 *Container Candle*

任何裝載在容器裡的蠟燭，都可稱為容器蠟燭。它通常是用來製作香氛蠟燭，搭配蓋子使用，能讓蠟燭香氣更易保存，蠟面也不易沾染灰塵。

製作時使用低熔點蠟材，例如大豆蠟、椰子蠟或低溫石蠟皆為不錯選擇。當燭芯燃燒至底部 1 / 4 高度時，會因為氧氣不足導致黑煙出現，所以檢查一下家裡即將燃燒完畢的容器蠟燭，若是容器邊緣有黑垢，那就是此原因了。

柱狀蠟燭 *Pillar Candle*

使用模具製作而成的蠟燭，沒有容器裝載，而是單獨一個蠟燭，舉凡圓形、方形、長柱形、多鋸齒型都可歸類為柱狀蠟燭，使用時可搭配燭臺或墊子使用，才不會讓蠟液滴到桌面，造成難以清理的情況。

祈願蠟燭 *Votive Candle*

形狀下窄上寬類似杯子的形狀，蠟燭直徑約 4～5cm，因為早期的蠟燭主要用途是教堂或皇室在宗教儀式時使用，因而有祈願蠟燭之名。在使用時建議搭配燭臺或容器盛裝才能完全燃燒。

茶蠟 *Tealight Candle*

直徑約 3.8cm，高約 1.5 ～ 2cm 的容器蠟燭，一開始主要使用鋁製容器，近期使用耐熱的 PC（Polycarbonates）材質容器，一顆茶蠟的燃燒時間約 4 小時，可使用於精油燈、泡茶燈、燭臺燈或封蠟等保溫與加熱用途。

擴香蠟牌 *Wax Tablet*

藉由蠟作為擴香的媒介，以讓散香更具柔和感，製作時添加約 10 ～ 12% 精油香氛，因為沒有燭芯所以無法點燃，主要用於擴香、除臭及美感設計，可放置浴室、更衣間、房間等室內空間。

錐形蠟燭 *Taper Candle*

細長型的蠟燭，放置於燭臺上點燃燭芯使用。最原始的蠟燭是用蠟缸將燭芯來回浸泡，將蠟一層一層包覆上去，形成上面較細下面較粗厚的形狀。

蠟材介紹

　　為更了解蠟材與分辨其屬性，可將蠟材分成「天然蠟材」與「合成蠟材」：天然蠟材主要萃取自動物、植物、豆類等液態油脂，在氫化過程硬化的材料；合成蠟則是依據化學比例製作而成。

　　當你製作越來越多蠟燭後會發現，往往單獨使用一種蠟材將無法創作出更具變化的蠟燭作品，因此如何掌握每種蠟材特性進而創作出更多款式的蠟燭，就是本書重點，此外，不要有某種蠟材特別好，或是合成蠟就是品質不好的迷思，若能打破這個觀念，就會發現蠟燭創作原來可以如此豐富多樣。

Natural wax
天然蠟材
01

大豆蠟
Soy Wax

　　大豆蠟主要為美國生產開發的蠟，因為熔點低、收縮現象較少且容易燃燒，適合與天然精油或化合精油製作香氛蠟燭。依照用途分成容器大豆蠟與柱狀大豆蠟，容器大豆蠟的熔點低、散香度高，且與容器之間的黏著力高，適合用容器裝載；柱狀大豆蠟熔點較高、表面質感非常好，有良好的體積收縮可輕易脫模，因此在使用時若用錯兩者蠟材將會導致無法脫模或是蠟燭無法貼合容器。

廠　　牌	Nature	Golden	Ecosoya	Ecosoya
名　　稱	C3	GW-464	CB-advanced	Pillar Blend（簡稱 PB）
用　　途		容器蠟燭、茶蠟蠟燭		柱狀／模具
熔　　點	125℉（52.2℃）	115～120℉（46.1℃～48.8℃）	35～38℃	130℉（54.4℃）
傾倒溫度	50～55℃	65℃	60℃	75℃
外　　觀	啞白色碎片狀	啞白色碎片狀	乳白色顆粒	乳白色顆粒
香氛比例	* 化合香精油：蠟燭 7%／擴香片 10%（最大負荷率 12%） * 天然香精油：3～5%（因為天然精油價格昂貴，比例需考量成本做調整）			

* 使用天然香精油，需在蠟液溫度 55℃以下添加，超過 55℃精油香氣容易揮發。

TIP

- 採用 100% 天然大豆原料。
- 燃燒時不易產生黑煙。
- 適合與天然精油混合製作芳香療法蠟燭。
- 適合與化合精油混合製作香氛蠟燭。
- 燃燒時間比石蠟長。
- 低熔點收縮現象少。
- 添加硬脂酸或蜜蠟可讓香氣發揮更好。
- 因為熔點低，所以蠟燭凝固時間也較長。

Natural wax
天然蠟材
02

蜂蠟（蜜蠟）
Bees Wax

從蜂窩中萃取出來的提取物，表面光滑，聞起來有一股獨特的香氣，觸摸質感黏黏的，藉由手的溫度能讓蜂蠟稍微柔軟化。蜂蠟是世界上很早開發出來的蠟材，原本呈塊狀黃色，然因使用者的不同需求而發展出精煉顆粒狀蜂蠟、精煉脫色顆粒狀蜜蠟，不過一道道的加工讓精煉過的蜂蠟與脫色的蜜蠟減少了原始特性。

· 白蜜蠟

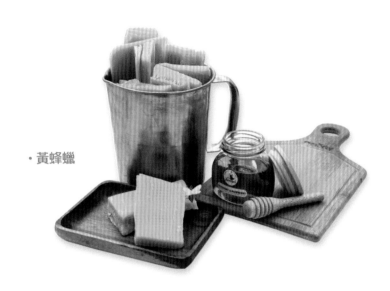

· 黃蜂蠟

名　　稱	黃蜂蠟	黃顆粒蜂蠟	白蜜蠟	合成蜜蠟
產　　地	國產養蜂場	荷蘭	德國、荷蘭、英國	德國、荷蘭、英國
熔　　點	65.5℃			
傾倒溫度	70～75℃			
外　　觀	黃色塊狀、香氣濃郁	黃色顆粒、香氣濃郁	白色珠光顆粒、香氣濃郁	白色顆粒、香氣偏淡
香氛比例	*蜂蠟、蜜蠟在製作時較常與大豆蠟混合使用，本書香氛添加比例約 5%。			

TIP

· 與石蠟相比，蠟收縮小，燃燒時間長。
· 因為質地較黏稠，所以須使用以大豆蠟為基準，大 1～2 號的燭芯。
· 製作柱狀蠟燭時，可以添加在大豆蠟裡，以增加硬度。
· 燃燒時不太有黑煙。
· 表面光澤感非常好，常添加在需要增加光澤感的作品裡。
· 由於純蜂蠟價格較昂貴，因此較常用來添加在主蠟材裡。

天然蠟材 Natural wax
03
棕 櫚 蠟
Palm Wax

主要生產於馬來西亞，從椰子果與油棕萃取出來的，棕櫚蠟透過不同比例而區分出雪花結晶、冰晶與弱結晶三種。棕櫚蠟是所有蠟材中唯一會有結晶體的，在 95℃高溫入模時或使用導熱效果更好的鋁製模具，於凝固時產生的結晶會更加明顯。

產　品	雪花結晶	冰結晶	弱結晶
用　途	可用於容器也可做柱狀蠟燭		
熔　點	60～70℃		
傾倒溫度	想要結晶體：95℃ 不想要結晶：70℃以下		
香氛比例	3%		
外　觀	使用鋁製模具結晶效果更明顯，結晶體如雪花片紋路。	結晶體如碎冰塊紋路，使用鋁製模具可能無法脫模。	沒有結晶紋路，適合加入大豆蠟裡提高成品硬度。

TIP

• 製作漸變蠟燭時，香精油或精油的添加量應低於蠟燭總量的 3%，添加過量可能會導致顏色分層。

天然蠟材 Natural wax
04
硬 脂 酸
Stearic Acid

外觀跟棕櫚蠟非常接近，它是一種從棕櫚中提取的脂肪酸，因為是從植物提取的脂肪酸所以歸類在天然蠟材裡。比起單獨使用更常作為輔助劑，添加在大豆蠟與石蠟裡，可使蠟燭更白、提高燃燒效率、防止收縮現象產生或更容易從模具中脫模。建議添加比例 5%。

天然蠟材 Natural wax
05
蜂 蠟 片
Bees Wax Sheet

使用 100% 天然蜂蠟，利用蜂窩形狀製模加壓而成的成品，可直接放入燭芯捲成型。市面上也有混合石蠟製作而成的蜂蠟片，從售價就能輕易分辨。

·140 Paraffin

Synthesis wax
合成蠟材
01
石 蠟
Paraffin

石蠟是從原油分離出來的蠟材，外觀呈現塊狀半透明，熔化成液態時像水一樣清澈，來源主要以美國與日本進口為主，而日本的石蠟品質較精緻。透過加工生產出熔點低至高的產品，依序為低溫、標準、高溫石蠟。

·135 Paraffin Beads

產　　品	低溫石蠟	標準石蠟	標準石蠟	高溫石蠟
名　　稱	125 石蠟	135 石蠟	142 石蠟	155 石蠟
用　　途	容器、捏塑	柱狀蠟燭、捏塑	柱狀蠟燭、錐形蠟燭	燭臺、錐形蠟燭、添加劑
熔　　點	125 °F (51.6°C)	135 °F (57.2°C)	141 °F (60.5°C)	155 °F (68.3°C)
傾倒溫度	100°C			
外　　觀	半透明板狀	半透明板狀與顆粒	半透明板狀與顆粒	白色不透明板狀與顆粒
香氛比例	3 ～ 5%			

TIP

• 市售的石蠟大多是大片塊狀，在加熱前可用鑽頭與槌子敲打為小塊，便能放入鋼杯裡熔解，針對「135 石蠟」與「142 石蠟」這兩種，現在市售也有外觀顆粒狀態的石蠟（Easy Paraffin）可購買，但使用上容易黏模，較不易脫模。

• 石蠟又名精蠟或白蠟，英文名通用 Paraffin，有其他款蠟也叫白蠟，然英文名是 White Wax，在認識蠟材時，最好熟記英文名，以便區別各種蠟材。

• 石蠟雖不是天然蠟材，但在蠟燭世界裡是非常重要的蠟材之一，石蠟誕生之後，工藝蠟燭才開始蓬勃發展。

• 石蠟普遍屬於高熔點蠟材，所以收縮現象較嚴重，尤其是窄口模具更明顯。

• 125 石蠟製作容器蠟燭時容易產生黑煙，建議使用大豆蠟製作容器蠟燭。

Synthesis wax
合成蠟材
02
凝 膠 蠟
Gel Wax

凝膠蠟是由礦物油與聚合物按比例加熱製成的礦物蠟，具有彈性與透明感，適合用來製作雞尾酒、生啤酒、奶茶等飲品蠟燭，依照添加比例，熔點低至高分別為 MP、HP、SHP。

產　品	中聚合物	高聚合物	超高聚合物
名　稱	MP	HP	SHP
用　途	容器、燭臺	混合物	柱狀蠟燭、混合物
熔　點	約 90℃	約 100℃	約 100℃
傾倒溫度	100℃		
外　觀	觸感很軟，放一塊在盤子上會慢慢外擴塌陷。	比 MP 更硬，放一塊在盤子上會微變形。	跟 MP、HP 相比明顯更硬，不容易變形。
香氛比例	2～3%		

TIP

- 若要增添香氣，需使用凝膠蠟燭專用香氛，如使用極性錯誤的香精油，它可能會變得混濁。
- 使用凝膠蠟燭操作時，需低溫熔解才不易冒煙。
- 熔蠟需使用不銹鋼或陶瓷材質鍋具與攪拌匙。
- 由於熔點很高，使用塗層燭芯可能會使塗層蠟熔化並使凝膠變混濁。
- 如果使用帶塗層的燭芯，建議在作品完成後放入。

Synthesis wax
合成蠟材
03
添 加 劑
Additives

輔助劑可以添加在蠟材裡彌補蠟材的不足之處。

A 多重補充劑 Muti-Supplement

- 只能用於熔點為 60℃或更高的石蠟。
- 添加 2% 的比例可使石蠟表面更加光滑與減少氣泡產生。
- 稍微防止石蠟的收縮，提升石蠟硬度。
- 會使石蠟的顏色變不透明。

B 微晶軟蠟 Microwax Soft Type（Multi Wax）

- 熔點 63℃，與其他種類蠟材混合可以提升熔點與硬度。
- 是一種礦物蠟，可以使石蠟變得柔軟。
- 製作工藝蠟燭時，必須使用它以讓石蠟更有延展性。
- 依照使用需求添加比例約 2～20%。

　　蠟材世界日新月異，許多製造商也開發出多種質地的產品，由於本書希望能引領讀者了解蠟燭創作領域的各種技巧，因此首先將製作蠟燭重要的材料一一解說分析，若各位能善用與理解這些蠟材，那麼恭喜你，離專業蠟燭師不遠了囉。

燭芯種類

一顆完整的蠟燭除了正確的操作溫度、熔蠟步驟與適當的香氛比例之外，燭芯也是很大的學問。燭芯是作為蠟燭的燃料引信，因此燭芯種類與挑選適當尺寸是製作蠟燭很重要的一環。

若是對應的燭芯尺寸過小，則會燃燒不完全，產生燒不到外圍的隧道現象；反之，若是選擇過大的燭芯，會使蠟燭燃燒功率過快、容易產生黑煙，便成為一個不良品。下面將教導大家如何分辨各種材質的燭芯與如何選擇燭芯尺寸。

燭芯的分類

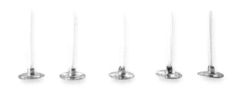

茶蠟燭芯

- 是一款專門設計給茶蠟燭使用的燭芯。
- 棉材質，適合直徑 3～4cm 容器。
- 圖片為最常使用的石蠟塗層；市售也有蜂蠟塗層，專給蜂蠟蠟燭使用。
- 凝膠蠟只能使用石蠟塗層，以避免塗層熔化產生混濁。

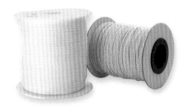

未過蠟的棉芯（左）、無菸燭芯（右）

- 100% 天然纖維製成，依照編織的股數有不同粗細尺寸的燭芯。
- 白棉芯（左）適合所有蠟材。
- 適合搭配模具使用。
- 火光溫度比其他燭芯高。

◆棉燭芯尺寸對照表

蠟材	直徑 3～4cm 蠟燭	直徑 5cm 蠟燭	直徑 6cm 蠟燭	直徑 7cm 蠟燭	直徑 8cm 蠟燭	直徑 9～10cm 蠟燭
大豆蠟、石蠟、棕櫚蠟	1 號	2 號	3 號	4 號	5 號	6 號
蜂蠟、蜜蠟	3 號	4 號	5 號	5 號	3 號 2 根燭芯	4 號 3 根燭芯

* 棉燭芯過蠟與沒過蠟所使用的燭芯尺寸是一樣的。

* 燭芯可以選擇比原尺寸正負差一個尺寸來使用。

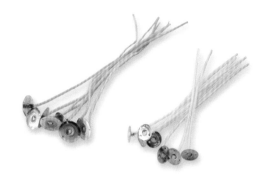

已過蠟的棉芯（右）、無菸燭芯（左）

• 棉芯（右）為石蠟塗層，無菸燭芯（左）為蜂蠟塗層。

• 適合搭配容器使用。

• 燃燒時請適當修剪燭芯至表面 0.5cm，讓燃燒更穩
 定。

• 無菸燭芯的黑煙現象比較少。

◆ 無菸燭芯尺寸對照

蠟材	直徑 3～4cm 蠟燭	直徑 5cm 蠟燭	直徑 6cm 蠟燭	直徑 7～8cm 蠟燭	直徑 9～10cm 蠟燭
大豆蠟、石蠟、棕櫚蠟	1 號	2 號	3 號	4 號	5 號
蜂蠟、蜜蠟	3 號	4 號	5 號	3 號 2 根燭芯	4 號 3 根燭芯

* 無菸燭芯過蠟與沒過蠟所使用的燭芯尺寸是一樣的。

* 燭芯可以選擇比原尺寸正負差一個尺寸來使用。

木燭芯

• 此商品為美國發明申請專利的產品，所以價格稍貴。

• 燃燒時會有木頭燃燒嚓啦嚓啦的聲音，聽起來很療癒。

• 燃燒時可能會使蠟燭變色。

• 像大豆蠟這種較油性的蠟較不易聽到木材聲，可加入一些石蠟。

• 適合木質香氛，製作冬季款薰香蠟燭使用。

• 因為彈性脆弱不適合與高黏型蜂蠟、蜜蠟使用。

• 適合搭配容器使用。

• 使用時可以先過一層蠟，燃燒會更順暢。

◆ 木燭芯尺寸對照表

蠟材	直徑 3～4cm 蠟燭	直徑 5～6cm 蠟燭	直徑 7～8cm 蠟燭	直徑 8～10cm 蠟燭
大豆蠟、石蠟、棕櫚蠟	Small	Medium	Large	XLarge

韓國紙芯

- 是一款韓國研發的材質，使用韓國紙與棉結合，取代木燭芯無法用於蜂蠟、蜜蠟的問題。
- 與木燭芯相比燃燒更乾淨，火焰更穩定，燃燒不會有染色問題。

◆韓國紙芯尺寸對照表

蠟材	直徑 5.5cm 蠟燭	直徑 6cm 蠟燭	直徑 7～8cm 蠟燭	直徑 8～9cm 蠟燭
大豆蠟、蜂蠟、蜜蠟	5 號	6 號	8 號	10 號

* 燭芯可能與製造商設計編號不同，購買時請先參考原製造商的商品介紹。

TIP

解決蠟燭燃燒容易產生黑煙的方法

1. 每次點燃蠟燭須修剪燭芯至表面 0.5cm；木芯與紙芯為表面 0.3cm。
2. 蠟燭點燃時不要放在風口以防止燃燒不穩定。
3. 燭芯燃燒後表面剩餘的黑色殘留物務必修剪。

燭芯配件

製作容器蠟燭時，需要燭芯底座與燭芯貼固定於容器上，若是製作柱狀蠟燭，直接使用未過蠟的燭芯即可，不需要此兩樣材料。

圖一

圖二

夾燭芯的方法。

燭芯底座

圖一為棉燭芯與無菸燭芯使用的底座，穿入燭芯根部後用老虎鉗夾緊接合處以防燭芯鬆動；圖二為木燭芯與韓國紙芯使用的燭芯底座，因為底座為四邊形所以不用黏燭芯貼即可平穩站著。

燭芯貼

固定燭芯與容器的重要材料，若是大量製作也可使用熱融膠取代燭芯貼。常因黏性不足導致注入蠟液時燭芯左右滑動，比起中國產與國產，韓國購入的燭芯貼黏性夠不易脫落。

香氛精油運用

　　在製作蠟燭時，時常添加香氣在蠟燭成分裡，製成香氛蠟燭或芳療蠟燭，精油分成天然純精油（Essential oil）與化合香精油（Fragrance oil）。

　　天然純精油取自於果皮、花瓣、植物根莖部，利用蒸餾法、溶劑法與脂吸法萃取；而化合香精油是由多種化學分子組成的人工香精，香氣千變萬化、層次濃郁。

天然純精油 （E.O）

- 分成單方精油與複方精油，單方精油為單一植物萃取，香氣為較濃郁的草本味道；複方精油通常運用兩種以上的精油調製成具某種療效的配方，例如好睡眠配方、呼吸順暢配方。
- 成本昂貴，尤其是玫瑰原精、奧圖玫瑰、摩洛哥茉莉、羅馬洋甘菊等，導致製作蠟燭成本過高，例如以一支品質不錯的精油，2g 的玫瑰原精就要約 1200 元臺幣以上。
- 燃點比較低，在蠟燭裡添加比例過高時容易起火。
- 純天然精油在操作時溫度不能超過 55℃以上，否則香氣會揮發掉。
- 因為操作溫度很低的關係，只適合添加於低熔點大豆蠟裡，例如 C3 或 CB-Advanced 。
- 會使用天然精油的蠟燭，大部分都是運用在芳香療法，購買時必須有標記合格的產地與萃取部位、拉丁學名，才是合格的天然精油。
- 因為成本較高，建議添加比例為 3 ～ 5%。

化合香精油 （**F.O**）

- 是由化學分子結合固定公式、比例結構而成。
- 香氣在蠟燭上停留時間較長。
- 成本較低、耐熱性高，更容易使用於蠟燭上。
- 選購時須注意是否為蠟燭專用的香精。
- 可以取代純天然精油所沒有的氣味，例如海洋調、食物調。
- 購買時可以查詢是否擁有 IFRA（國際香料協會）安全認證。

◆精油添加比例參考

蠟材	天然精油	化合精油	備註
大豆蠟 Soy wax	3～5%	7～10%	使用化合精油時，蠟燭 7%；擴香片 10%
黃蜂蠟、白蜜蠟 Bees wax	✕	5～7%	傾倒溫度過高不適合加純精油
棕櫚蠟 Palm wax	✕	3%	傾倒溫度過高不適合加純精油
石蠟 Paraffin wax	✕	3%	傾倒溫度過高不適合加純精油
凝膠蠟 Gel wax	✕	2～3%	傾倒溫度過高不適合加純精油，化合精油需買凝膠蠟專用的

色彩搭配與調色技巧

　　製作蠟燭時若是顏色搭配對了，那麼整體已成功一半。在教學過程中，最常發現學生學會蠟燭製作步驟，但在調色上卻調製不出原先設想的顏色規劃。不同的品牌顏料，呈現的色感也不盡相同，建議練習時先了解一下調色材料上的差別以及適合用途，才能在調色作業上得心應手。

顏料的種類

目前最常用的調色色素有以下四種，購買色素時必須是油溶性色素才能與
蠟液混合，切勿買到水溶性色素。

固體染料 Color Blocks

- 外觀為方塊狀，削薄片入蠟液混合。
- 顏色較輕盈繽紛，容易調出柔和色調。
- 適合蠟量較少的蠟燭調色，蠟量較多時需要削非常多色塊才能顯色。
- 成品久放後，裝飾的顏色容易暈染。
- 80℃以上較易熔解。
- 實際顏色與外盒顏色顯示落差很大，每次調色完畢建議筆記以方便日後查看。

液體染料 Liquid Dyes

- 高濃縮液體，使用時需非常小心以防傾倒或漏出。
- 顏色較深沉飽和，顯色度較高。
- 使用蠟量較少的蠟燭調色時，建議用竹籤沾取。
- 成品久放時，裝飾的顏色容易暈染。
- 55℃以上皆可熔解。

Pigment Chips

- 不容易暈染為其特性。
- 需在高溫 90℃以上才易於熔解。
- 顯色度更高，加入一點便能呈現色感。
- 添加過多會影響蠟燭燃燒。
- 可作為局部調色使用。

珠光粉、雲母粉、二氧化鈦

- 主要用途不是在蠟燭調色上。
- 容易沉澱於蠟液底部。
- 製作奶油蠟時可用於調色。

蠟燭表面上色

當一顆白色蠟燭製作完成後,可運用以下工具幫它繪製美麗的嫁衣,蠟燭表面上色可使用酒精顏料搭配海棉拍打或筆刷塗刷,畫上去的色感像水彩畫自然暈開的感覺;Candle Pen 可用在蠟燭表面寫字或勾勒線條,畫完需要等幾個鐘頭乾燥。

・酒精顏料

・Candle Pen

色彩搭配

若是一顆蠟燭整體會呈現二種以上的顏色,那麼色彩搭配的和諧度勢必就是作品很重要的成功因素。生活美學中,舉凡服裝搭配、花藝設計、繪畫、彩妝、指甲彩繪、攝影、蛋糕裝飾等幾乎都跟色彩息息相關,若是您對於配色技巧不是很熟悉,建議翻翻家中書櫃是否有被你遺落或塵封已久的雜誌書籍,像是對於花藝設計類書籍中某一項花束作品的色彩非常喜歡,您就可從中挑出幾個顏色區塊,以此顏色呈現作為您的蠟燭作品風格,通常只要是經過思考搭配出來的顏色,大多是絕對沒有問題的。

・快速尋找色票的方式

IG 搜尋 designseed。此網頁的作者整理出上千種色票組,沒有靈感時從上面選個喜歡的色票組來製作,對於整體設計會有大大的幫助。

除了 IG 外,還可在 Pinterest 搜尋 color palette。

資料來源:color palette

˙色彩的三原色：紅、藍、黃

任何顏色都可用三原色調合，然而三原色無法以調合方式獲得。

˙色彩的二次色：橙、紫、綠

紅＋黃＝橙

紅＋藍＝紫

藍＋黃＝綠

˙色彩的三次色：橙紅、黃橙、黃綠、藍綠、藍紫、紅紫

紅＋橙＝紅橙　　　綠＋藍＝藍綠

橙＋黃＝黃橙　　　藍＋紫＝藍紫

黃＋綠＝黃綠　　　紫＋紅＝紅紫

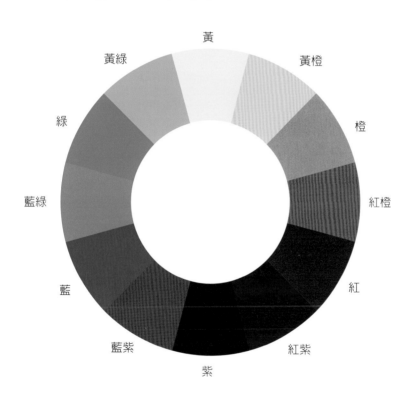

所以從三原色各自混合可以獲得 12 種色相，在上方色相環中，黃色以順時針到紅色之間的顏色稱為暖色調，帶給人溫暖、生氣、歡樂、夏天的情緒；綠色至紫色之間的顏色稱為冷色調，有高冷感、冷酷、沉穩、冬天的情緒，最後的黃綠、紅紫、黑、白、灰即是中性色，這些是顏色帶給人們的直覺印象，感覺找到之後，從色相環中可以一目了然看懂顏色上的搭配技巧。

˙互補色

　　正對面的顏色為對比色或互補色，在互補色搭配中會讓作品呈現強烈感、活潑又鮮明突出，例如聖誕節的代表色就是紅色與綠色。

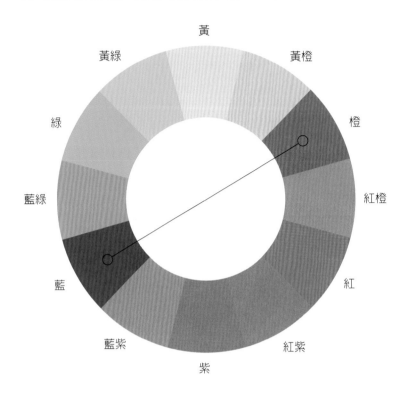

˙相鄰色

　　指色相環中彼此相鄰的顏色。在設計作品時，運用相鄰色搭配，整體感覺會很和諧、舒服，也特別耐看。

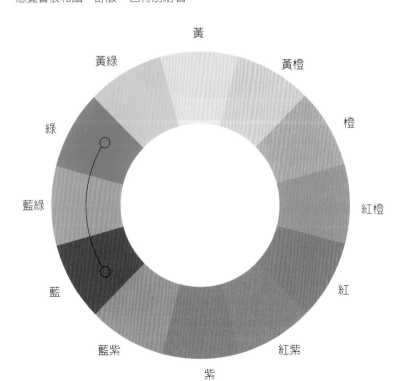

·三角配色法、四角配色法

運用色相環的內圓徑所呈現的等邊三角形與四角形，在配色上既穩定也達到互相補色的作用。

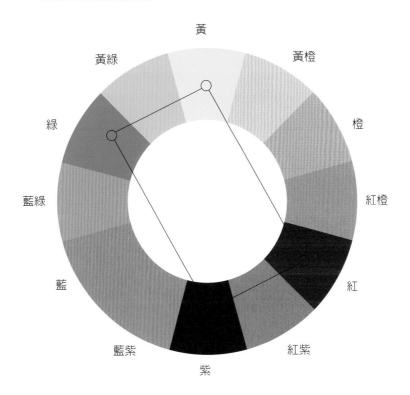

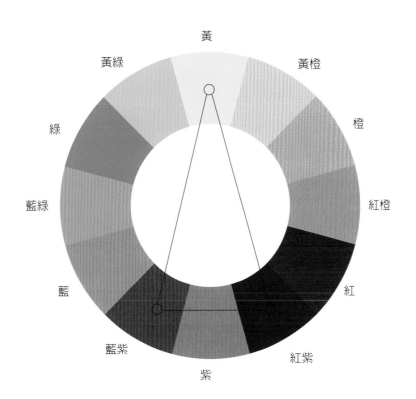

調色技巧

　　一開始製作蠟燭玩顏色時，常常會覺得成品色調與原先設想的不同，這是因為大多數人忽略了液體色跟凝固色是完全不同的。為避免想法有所落差，建議當顏色混合時，滴一滴已調好顏色的蠟液在白色防水紙上（例如調色紙、蛋糕盤），等待其凝固後就能獲得真實的顏色呈現。除此之外，石蠟與凝膠蠟屬半透明與透明蠟材，跟大豆蠟相比顯色度高很多，必須逐次慢慢添加顏色才妥當。

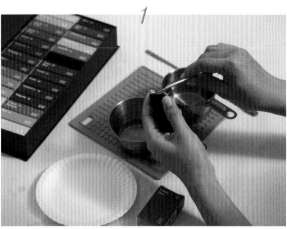

將色塊用刀片薄薄的刮入蠟液。

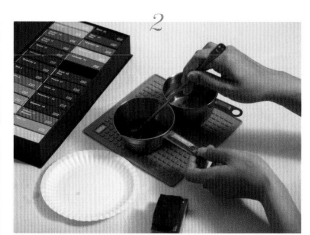

將顏色攪拌均勻。

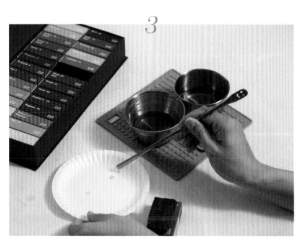

滴一滴厚厚的蠟液在蛋糕盤表面。

凝固後左邊是大豆蠟的顏色，右邊是石蠟的顏色，肉眼可觀察到同樣的顏料劑量，大豆蠟呈現的顏色較深，石蠟呈現的顏色較為透亮。

工具與材料介紹

加熱器或電陶爐（IH 爐）

熔蠟工具通常使用加熱器或電陶爐（IH 爐），切勿使用明火（瓦斯）加熱，此舉非常危險，就算是隔水加熱也不建議。隔水加熱只適用低熔點的大豆蠟材，但過程較為麻煩，水也有可能濺到蠟液裡。熔蠟時，溫度調節從最低溫開始慢慢加熱，電陶爐溫度上升很快，熔蠟迅速，蠟熔化至 2 ／ 3 時先拿離熱源，讓高溫的蠟液直接熔掉剩餘的固體蠟塊，使用加熱器時也可在加熱板上鋪一層鋁箔紙，這樣一來蠟液就不會沾黏加熱板，而且縱使鋁箔紙髒了也可直接更換，相當便利。

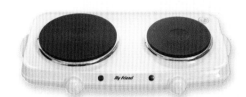

加熱器

電陶爐

鋼杯

熔蠟可使用不鏽鋼、搪瓷鍋、耐熱玻璃等鍋具，尤其不鏽鋼鍋與搪瓷鍋更是推薦，購買時建議買底部較寬的鍋具，優點除了熔蠟受熱較均勻外，傾倒口比較尖的容器，在倒蠟時才不會濺出。

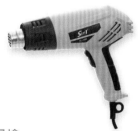

熱風槍

小臺的熱風槍通常風量過大，除了會使蠟液四濺、聲音大，對熔點高的蠟燭也無法發揮功能。工業用熱風槍最合適，除了風力與聲音較小外，瓦數 1200 ～ 2000W 功率也較足夠。另外要注意的是，臺灣插座電壓為110V，國外的電壓大多為 220V，須注意使用區域的電壓，使用過程請務必留意槍嘴餘溫非常燙。

電子秤

電子秤的最小單位，有分刻度0.01g、0.1g、1g，0.01g 單位的敏感度較高，適合秤精細比例的材料，本書使用的是單位0.1g 電子秤。

測溫槍 & 溫度計

製作蠟燭時，測量蠟液溫度是非常重要的步驟，測溫槍可迅速取得蠟液溫度，且測得的溫度範圍較廣，額溫槍則不適合，而溫度計可作為攪拌棒使用，溫度範圍至 150℃較方便，但不能跟蠟液一起加熱，否則會有破裂危險。

刮刀、不鏽鋼鴨舌棒

選擇耐高溫材質，面積寬的適合用來混合攪拌大量蠟液。

錐子、穿孔器

蠟液堵住模具或燭芯無法順利穿入模具內時，皆可使用錐子，也可幫助固體蠟燭穿洞，是相當好用的小工具。

攪拌機

蠟液需要打成奶油狀態時使用，依照蠟液狀態調節攪拌的速度。

攪拌勺

攪拌使用，或加入少量顏料時使用，可選擇長度較長的不鏽鋼材質。

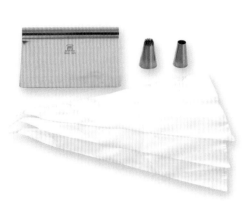

切割墊

切割蠟片尺寸時使用。

裱奶油工具

不鏽鋼刮板：市售塑膠跟不鏽鋼兩種材質的刮板，若是購買塑膠刮板時須選偏硬的厚度，這樣刮袋中的蠟比較方便。

不鏽鋼花嘴：市售許多品牌的花嘴，例如三能、KOREA、Wilton 等，也生產非常多型號的花嘴供選擇，本書使用三能的花嘴。

裱花袋：材質盡量選擇厚一點的，比較耐用不易破掉。

矽膠墊、壓麵機

需要把蠟塊壓成薄片時使用，矽膠墊的寬度要比壓麵機口徑再小 0.5cm 左右。壓麵機需選擇有壓麵皮功能的。

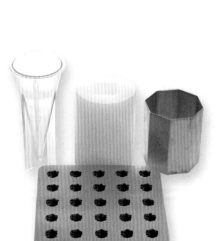

模具

模具依照材質分為 PC 模具、矽膠模具與不鏽鋼模具，不鏽鋼材質導熱最快，需防止燙傷，倒完蠟的模具若要移動，請戴上隔熱手套。

鉗子

用來夾燭芯底座
固定燭芯用。

燭芯固定器、竹筷

倒完蠟需把燭芯固定於正
中間,當遇到尺寸較寬大
的蠟燭時,竹筷會更方便
使用。

剪刀、花藝剪刀

使用專門的花藝剪
刀修剪花材。

陶土工具

需要捏塑或修整蠟
燭邊緣時使用。

封口黏土

固定燭芯與模具縫的材
料,可重複使用。

海綿

用於酒精顏料上色時。

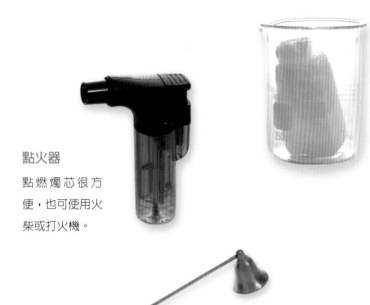

蠟燭膠

固定蠟燭表面裝飾材料時使用，用途與膠水相同，但不能永久固定，是蠟燭專用膠，為礦物蠟，可燃燒。

點火器

點燃燭芯很方便，也可使用火柴或打火機。

滅燭罩

比起用嘴巴吹熄蠟燭，用滅燭罩更為方便安全，原理是蓋上燭芯阻斷氧氣，燭芯的火就會熄滅。

✣ Notes ✣

材料購買管道

・內湖花市

占地很大超好逛，園區分成 A、B 兩館，A 館主要是販賣鮮花與乾燥花、不凋花，2 樓有販售花器、緞帶、裝飾材料；B 館販售多肉、花盆、園藝植物，大部分假日隔周休市，營業時間 04：00 ～ 12：00，若想前往購買請注意營業時間。

・蠟材與香氛購買

臺灣各縣市都有化工行，像是順億化工、帝一化工、城乙化工、中興化工、城一化工、莎拉化工、小宇小舖、45 度 C 與皂香工作室等，因此購買蠟材、精油、容器等相當方便，建議挑選材料時先少量購買，使用後品質若是覺得不錯再增加購買分量。此外，網路下單也很便利，網站上商品皆有清楚標示與用途說明，也可多加使用。

・龍洋容器

販售各種瓶罐容器、包裝材料，若是沒空逛實體店面，也可網路訂購，相當方便。
http://www.lybottle.com.tw/

基礎技法解說

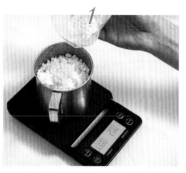

蠟燭秤好所需分量。

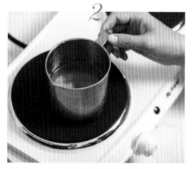

放上加熱器低溫慢慢熔解，剩 1 ／ 4 蠟塊時放到旁邊讓蠟液的高溫熔解剩餘蠟塊降溫。

燭芯黏上燭芯貼。

撕掉貼紙膜。

黏上容器正中間壓緊。

用竹筷將燭芯固定。

測量蠟液，當降至適當傾倒溫度時。

以低角度將蠟液倒入容器中。

TIP

製作蠟燭有三個很重要的溫度

1. **傾倒溫度**：不同的蠟材與操作模式，有其適合的傾倒溫度，在適當的溫度倒入會使作品完成度大為提高。

2. **熔點溫度**：熔點就是蠟材從固體變成液體的溫度。蠟材有各自的熔點，熔點越低蠟材越柔軟，適當傾倒溫度也較低，熔點越高蠟材越堅硬，適當倒入溫度相對較高。

3. **燃點溫度**：燃點就是物體的著火點。蠟材的燃點至少都有 200℃以上，操作時只要正確測量溫度，避免將蠟材熔化至 200℃以上，便能安全製作蠟燭。若加熱過程中不小心起火時，馬上拿一個跟鋼杯差不多直徑大小的蓋子蓋住阻斷火源便能熄火，而著火的蠟由於已經變質，凝固後直接丟棄即可。

蠟燭點燃方式與熄火方式

蠟燭製作常見問題

製作蠟燭看似很簡單，但要是不了解蠟燭的特性，那麼很可能就連製作基礎蠟燭都無法得心應手。蠟燭往往會被環境溼度、周圍溫度、添加物所影響，想做一顆零失敗的蠟燭只要了解問題產生的原因，一次次的修正並記錄，就會發現蠟燭多變細膩的心思並不難掌握。

表面不平整

在製作容器蠟燭時，明明跟著老師的步驟操作，但為何會出現凹洞呢？其實這是蠟燭自然的凝固變化，蠟燭倒入的溫度至少 50℃以上，倒入後因為跟周圍空氣與容器產生溫度上的落差而凝固，便會造成收縮而產生凹洞。

解決方法 1. 倒入前先用熱風槍加熱容器；2. 製作蠟燭時避免在對流強的風口位置（例如冷氣正下方）；3. 蠟燭表面用熱風槍吹整。

隧道現象

蠟液倒入模具時，往往因為倒入時的溫度與外在環境溫度有溫差而產生收縮現象，尤其高熔點蠟材的收縮現象會較為嚴重，若是模具屬較窄口的，收縮現象會比寬口模具更明顯，因此蠟燭需要二次倒蠟以填補空洞。

解決方法 1. 使用像是石蠟這種高熔點蠟材可添加硬脂酸或熔點較低的柱狀大豆蠟；2. 將剩餘的蠟液倒入做二次補蠟。

壁邊現象（Wet Spot）

壁邊現象是製作透明容器蠟燭時最常遇到的問題，主要原因是蠟液溫度與容器及周遭溫度有溫差，而使蠟燭側邊與容器分開的現象。或許您會好奇為何市售蠟燭表面如此光滑平整，那是因為市售蠟燭的工廠鏈為了讓蠟燭快速生產、品質穩定，除利用機器取代手工外，還會加入防止收縮、增硬、強化等添加劑，由於絕大部分都是化學物質，因此在不完全了解其成分或燃燒時是否會產生對人體有害物質情況下，建議不要使用。

在日本、韓國這種使用蠟燭已發展多年的國家，他們在購買時通常會挑選有壁邊現象這種看似非完美的蠟燭，表示未參雜任何添加劑，當理解這屬正常現象時，就不認為它是瑕疵品。此外，也會有作品完成時明明很完美，但放在層板展示沒幾天卻跑出壁邊現象，細心觀察後發現原來是空調開太強，使冷空氣接觸的那面蠟產生收縮較嚴重情形。

另外，容器也有影響，我曾將蠟倒入不同的玻璃容器做比較，一個是義大利製玻璃容器，另一個為一般玻璃容器，義大利製的玻璃容器蠟燭其貼合度與完整度比一般容器好，若以物理現象解釋的話，或許是義大利製容器的品質較好，容器受熱較均勻的緣故。

解決方法 1. 使用不透明容器；2. 倒蠟時記得先加熱容器；3. 用熱風槍吹整側邊讓空氣排出，會使蠟燭側邊與容器重新貼合。

蘑菇頭

燭芯燃燒一段時間後，末端的燭芯已經焦黑，記得適當修剪燭芯至 0.5cm（木燭芯為 0.3cm），才能避免燃燒時產生黑煙。

解決方法 適當修剪燭芯長度至表面 0.5cm，木芯為 0.3cm。

白膜現象（Frosting）

使用大豆蠟製作蠟燭時，仔細觀察成品會發現有白點點出現，我們稱這為白膜現象。它是大豆蠟本身的自然記號，就像人類出生時的胎記。大豆蠟如果調了深色或是蠟液加熱溫度高於 100℃以上的話白膜現象會更明顯。

解決方法
1. 可以添加 5% 的白蜜蠟；
2. 請勿將蠟液溫度加熱至 100℃以上。

綜觀上述常見狀況，在了解問題產生的原因及解決方法後，製作出一顆完美蠟燭就變簡單了。接下來，請認真看完以下事前注意事項，如此一來我們就可以在很安全的環境下，以優雅愜意的心境進行蠟燭製作了喔。

1. 熔化蠟燭過程中要全程留意並隨時以測溫槍觀察溫度。

2. 請保持空氣流通，可打開窗戶或循環扇讓空氣對流。

3. 蠟燭熔化後蠟液呈透明或沙拉油色澤，因此請將水與液體石蠟分開放置，以免誤食。

4. 加熱板與已熔化蠟液屬高溫物品，避免用手直接接觸，否則會有燙傷危險。

5. 熱風槍的熱度為 3、400℃以上，須留意被風嘴的不鏽鋼燙傷。

6. 若不小心燙傷請馬上沖冷水，並用冰塊冰敷緩和傷口面積的熱量直到不痛為止，事後擦上燙傷藥膏、凡士林或薰衣草精油，如果起水泡怕有傷口感染風險建議就醫。

7. 請不要讓年幼的小孩靠近操作檯面。

8. 電器使用完畢記得關掉電源，並將插頭拔掉以策安全。

9. 蠟燭燃燒約三～四個小時後須熄火，以讓空氣流通。

10. 請勿在點燃蠟燭時睡著，這是高危險行為。

11. 建議在操作環境準備家庭式滅火器，以備不時之需。

12. 請勿將蠟加熱至 200℃（燃點）以上，此舉不僅會造成蠟變質外，也可能會著火。

花材種類

製作蠟燭時，你會發現花朵素材很常運用在蠟燭設計上，但也不是任何花朵都適合搭配蠟燭，像鮮花的生命周期太短又比較脆弱，而蠟燭有溫度，因此就不適合拿來陪襯。

鮮花

價格比乾燥花與不凋花便宜，通常能存放五～七天，之後會漸漸枯萎。拿到花時先將底部的莖斜剪放入乾淨的水中，每天換水一次。

不凋花

利用特殊的藥水先將鮮花脫水脫色後，再泡新的顏色上去，此方法除了可以保存鮮花原有樣貌外，人工調色更開發出多種令人驚豔的顏色，例如漸層色、金蔥色等，售價是花材中最貴的，保存期限至少一至兩年。

乾燥花

　　利用乾燥法去除鮮花水分，得以延長花朵使用壽命，花朵乾燥後通常呈現偏復古質感色調，價格會比鮮花貴一點，但比不凋花便宜。花瓣類的像是玫瑰其存放時間約二～三個月左右，之後顏色會整個褪去轉為枯黃，這時也容易脆化。果實或葉材類的保存期限較長，約半年至一年。

索拉花 Sola flower

　　屬於手工花的一種，是運用索拉樹的樹皮或通草染色手工製作而成，也稱通草花。因為沒有生命，所以存放時間可以較長久，價格相較不凋花便宜很多，由於具有很好的擴香效果，因此適合放入擴香瓶裡作為擴香使用。

Chapter2.
香氛蠟燭

And since to look at things in b
Fifty springs are little room,
About the woodlands I will

茶蠟蠟燭

Tealight Candle

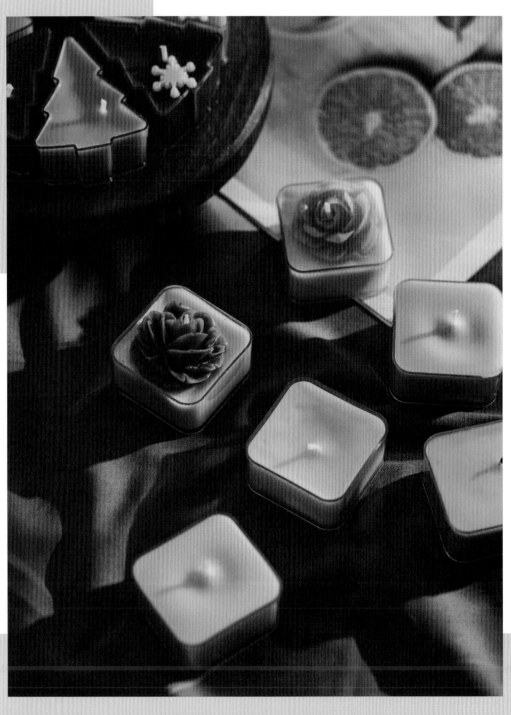

開始製作蠟燭時，我選了茶蠟蠟燭當第一個開場，它體積小方便使用，可用於照明也能做保溫，在家欣賞電影時，將茶蠟放在燭臺或空容器裡，點燃燭芯讓香氣逐漸瀰漫，再品個小酒，您會發現這是一天中最舒服解壓的時刻。

加熱器
熱風槍
測溫槍
鋼杯
攪拌勺
花朵模具
錐子

茶蠟容器 *4 個
CB-advanced 65g + 白蜜蠟 5 g，共 70g
（白蜜蠟占總量 5 ～ 10%）
茶蠟燭芯 *4 條
固體色塊
化合精油 5g（占總量 7%）
白蜜蠟 10g
化合精油 1g

作法 How to make

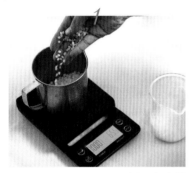

秤 CB-advanced 65g，以及白蜜蠟 5 g，總共 70g。

置於加熱器使其漸漸熔化，熔化至剩 1 ／ 4 蠟塊時開始攪拌混合並測量溫度。

在 85 ～ 90℃時加入顏色混合，並滴一滴蠟液在調色紙上確認顏色。

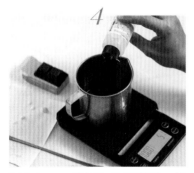

溫度在 80℃時加入 5g 的精油，如果溫度太低請先加熱後再加入精油。

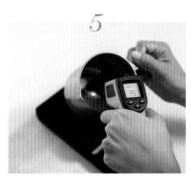

測量蠟液溫度是否在 70 ～ 75℃之間。

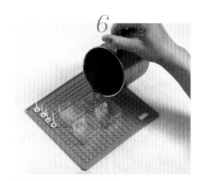

將蠟液慢慢倒入容器。

7

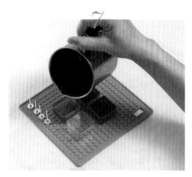

由於最後會放上花朵裝飾，所以蠟液不要倒太滿。

8

容器周圍有點呈霧面狀態時將燭芯放置於容器中間，等待蠟凝固過程中盡量不要移動，以免蠟燭表面產生皺褶。

9

取 10g 白蜜蠟放置加熱器使其熔化，待溫度至 100℃。

10

調入較深的顏色並在調色紙上確認顏色。

11

加入 1g 精油後攪拌混合均勻。

12

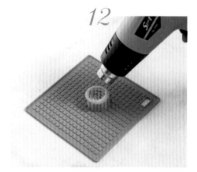

用熱風槍加熱模具使蠟液倒入時可以滲透至每個小孔。

13

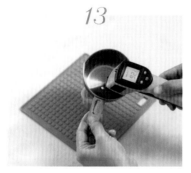

待蠟液溫度在 90℃左右。

14

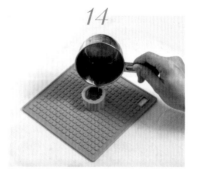

快速倒入模具等待凝固。

15

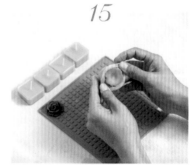

等待 1～2 小時完全凝固後，將模具四邊拉鬆使蠟體與模具分離。

16

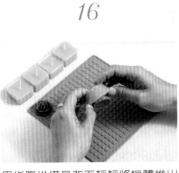

用指腹從模具背面輕輕將蠟體推出來。

17

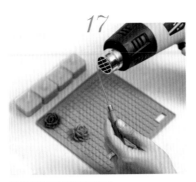

使用熱風槍加熱錐子。

18

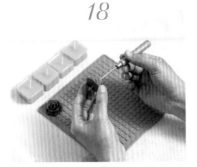

在花朵中心點穿洞以預留燭芯穿孔。

19

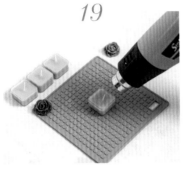

用熱風槍低溫將蠟燭表面加熱至稍微熔化。

20

將花朵穿過燭芯，作品就完成了。

21

別忘了燭芯需修剪至 0.5cm 的高度。

Finished

�֍ Notes ֍

- 使用 5 ～ 10% 的白蜜蠟可讓蠟燭整體更加光滑出色，並防止白膜現象。
- 調色階段若調色與確認顏色操作需耗費多次測試也無妨，初學者需透過練習來慢慢認識色素多寡所呈現出的色感，由於溫度過低會使色塊無法熔解，請記得要加熱至 80℃以上再操作。
- 使用大豆蠟請勿加熱到 100℃以上，以免色澤變黃。
- 製作花朵時因整體蠟量非常少，以至於降溫非常快，建議提高至 90℃以上操作。
- 使用類似花朵這種細節較多的模具，選擇白蜜蠟會比起柱狀大豆蠟所製作出的成品出色度更高。
- 花朵使用 10% 精油是為了點燃蠟燭時能快速感受到香氣。
- 若使用較精緻的模具，在倒入蠟液前先加熱模具，能防止氣泡停留在模具而產生孔洞。

歐式花器蠟燭

European style flower vase candle

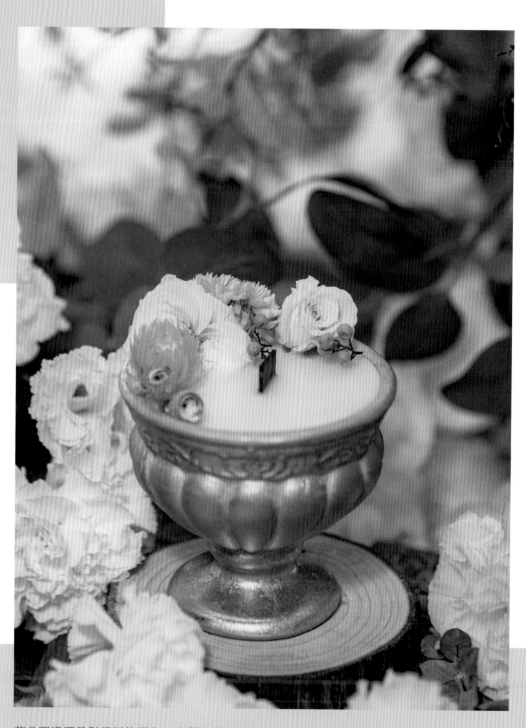

花朵跟蠟燭是對很好的朋友，它們之間互相幫襯，花帶給蠟燭更唯美的視覺感，
蠟燭帶給不凋花無法擁有的香氣，它就像個藝術品放在空間的某個角落，為周遭
氛圍增添不少歐式情懷。

<table>
</table>

<div>

· 工具 Tools ·

加熱器
熱風槍
測溫槍
鋼杯
攪拌勺
電子秤
花藝剪刀

· 材料 Material ·

CB-advanced 200g
花器（直徑約 9cm）
木燭芯 XL
化合精油 14g（總量 7%）
不凋花

</div>

作法 How to make

1

準備乾淨的容器並選擇對應的木燭芯尺寸後，修剪至容器最高點等高位置。

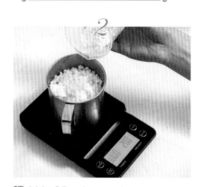

2

秤 200gCB-advanced。

3

熔化至剩 1／4 蠟塊時拿開慢慢攪拌。

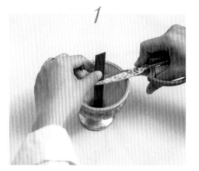

4

待蠟液溫度至 65℃左右。

5

加入 14g 化合精油。

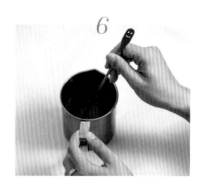

6

輕輕攪拌混合均勻。

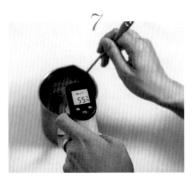

待溫度 55～60℃。

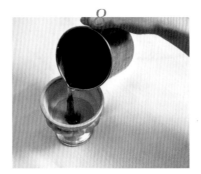

靠在容器邊緣淋過木燭芯。

倒入並確認木燭芯是否在中心點，等待蠟燭變白凝固。

凝固後先在蠟燭上擺放花朵位置與確認整體呈現風格。

花朵角度可面向燭芯或是拍照角度，至少與燭芯距離 1.5～2cm 以上。

將花材莖部修短，待會插入的深度僅約 0.3cm 左右。

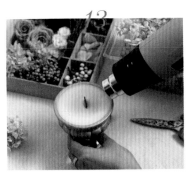

用熱風槍將蠟燭表面吹熔。

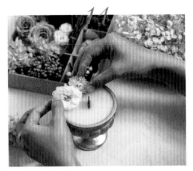

從主花材開始擺放，動作輕柔避免用力捏花。

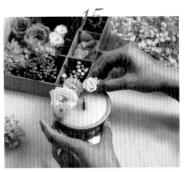

從主花周圍陸續置入其他花材，動作需迅速以免蠟體表面凝固。

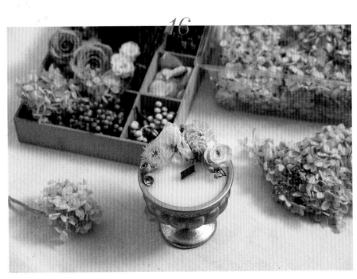

最後放上果實，唯美的歐式花器蠟燭就完成囉。

Notes

- 不要買尺寸過大的不凋花，因為蠟燭作品體積較小，小尺寸的花材會比大花材來的實用。
- 若擺花的速度過慢導致蠟體凝固時就必須再度使用熱風槍加熱蠟燭表面，然此時熱風槍的高溫易使不凋花燒焦，須留意。
- 蠟燭成品放久了容易沾染灰塵，這時可用吹塵球吹除花朵與蠟燭上的灰塵。

SPA 蠟燭

Aroma SPA Candle

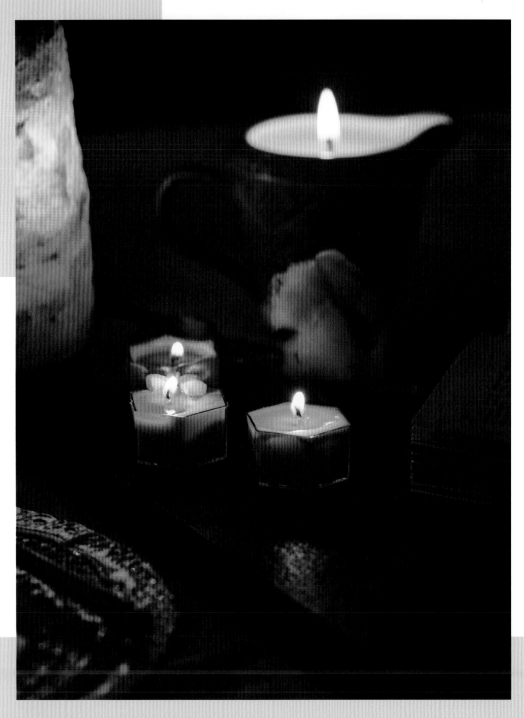

運用蠟燭的大豆油脂加入常用於芳香按摩的荷荷芭油、加速新陳代謝的初榨椰子油，與號稱為女人的黃金 —— 乳油木果脂，是最天然的按摩油聖品。

加熱器
測溫槍
鋼杯
電子秤
攪拌勺
竹筷

CB-advanced 95g（總量的 45%）
荷荷芭油 40g（總量的 20%）
初榨椰子油 30g（總量的 15%）
乳油木果脂 30g（總量的 15%）
4 號無菸燭芯
純天然精油 Lavender 3.5g
純天然精油 Sweet Orange 6.5g（純精油占總量的 5%）

作法 How to make

1

準備乾淨容器，測量容器直徑約 7cm。

2

使用 4 號無菸燭芯並黏上燭芯貼。

3

撕掉貼紙膜後固定於容器正中間並壓緊。

4

利用竹筷將燭芯固定於中心點位置。

5

秤 95g 的 CB-advanced。

6

秤 40g 荷荷芭油、30g 初榨椰子油與 30g 乳油木果脂。

將固體狀的初榨椰子油、乳油木果脂與 CB-advanced 放上加熱器低溫熔解至液體狀態。

將乳油木果脂倒入 CB-advanced 的鋼杯內。

將初榨椰子油倒入 CB-advanced 的鋼杯內。

將常溫的荷荷芭油倒入一起混合。

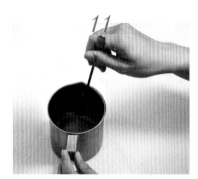

仔細攪拌均勻。

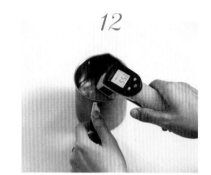

測量鋼杯溫度在 55℃時。

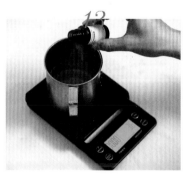

加入 3.5g 純天然精油 — lavender 薰衣草。

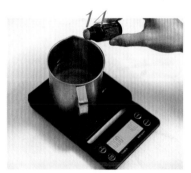

加入 6.5g 純天然精油 — Sweet Orange 甜橙。

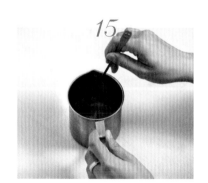

將精油與所有油脂混合。

16

測量蠟液溫度為 50℃時。

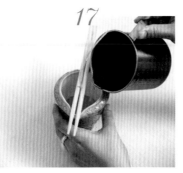

17

鋼杯靠在容器邊緣緩緩倒入。

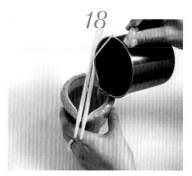

18

倒至容器的尖口以下，並靜待凝固。

19

當蠟液凝固後會呈現微黃白色。

20

燭芯修剪至距離蠟體表面 0.5cm，大約等待 3 ～ 4 小時，天然的按摩蠟燭就完成了。使用時燭芯需燃燒到整個表面熔化為液體油脂才能倒出使用。

Notes

- 荷荷芭油為耐光、耐熱，具高穩定性及滲透力的油脂，可暢通毛細孔使皮膚恢復光澤，除了適合當按摩油的基底，美容院的頭皮 SPA 也會使用它。
- 初榨椰子油具有促進新陳代謝與燃燒脂肪的功效，但與荷荷芭油相比氣味較重，製作時須留意其氣味與其他精油混合的適切度。
- 乳油木果脂帶有豐富的油脂成分，除了保溼之外也能作為天然的防晒劑，懷孕女性也能使用，可預防妊娠紋發生。
- 此作品加入 5% 的天然精油，所以使用比例較高的平價天然精油 — 甜橙，為了考量成本也可將比例調整為 3 ～ 4%。
- 選擇尖口的容器有助於蠟油倒出。
- 因為使用低熔點的大豆蠟，倒出的油脂溫度適中，非常適合 SPA 的溫度。
- SPA 蠟燭使用時，需燃燒到整個表面熔化約 0.5 ～ 1cm 再倒出來使用。

草莓珍珠歐蕾蠟燭

Strawberry Bubble Ole Candle

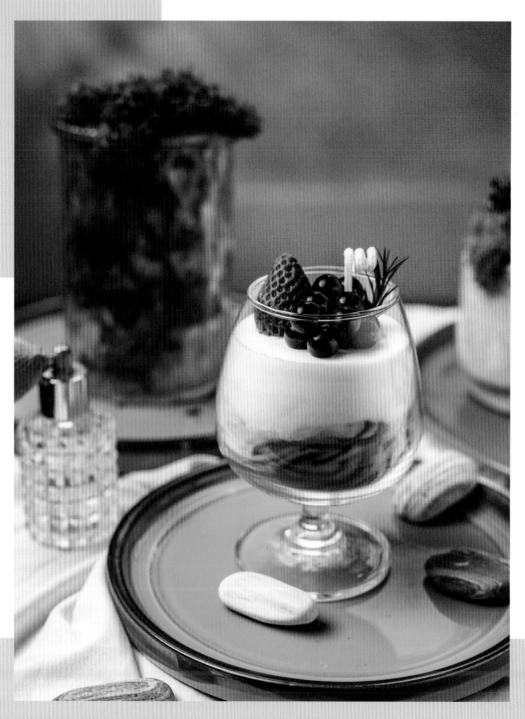

該作品將分為珍珠、草莓與歐蕾等三個部分製作。珍珠使用凝膠蠟表現 Q 彈質感，草莓則選擇 PB 混合白蜜蠟來提升表面細節，最後使用 C3 大豆蠟是表現綿密的奶油質感。

加熱器
熱風槍
測溫槍
電子秤
鋼杯
攪拌勺
珍珠矽膠模具
草莓模具

C3 大豆蠟 180g
SHP120g
PB20g
白蜜蠟 20g
Pigment 顏料、液體顏料
二氧化鈦
玻璃容器
燭芯
竹籤

作法 How to make

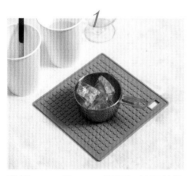

準備 120g 的 SHP 並用加熱器熔化為液體。

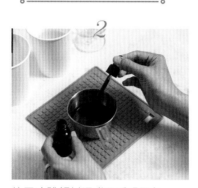

使用液體顏料調成不透明黑色。

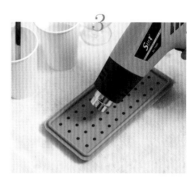

用熱風槍將模具充分加熱。

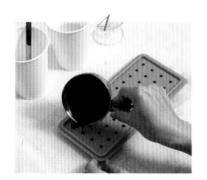

蠟液溫度於 120 ～ 150℃左右時倒入模具。

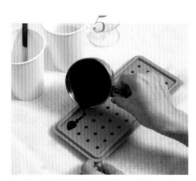

使用高熔點蠟材時須加快操作速度，若溫度低於 110℃無法倒入時請重新加熱。

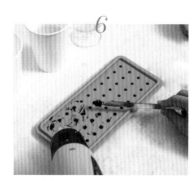

最後會有一些小洞倒不完整，這時可用熱風槍吹熔後利用攪拌勺協助刮進不完整的小孔洞。

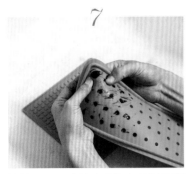

7

等待 1～2 小時完全沒有餘溫且乾燥後脫模。

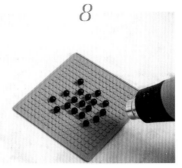

8

脫模後用熱風槍以低風速均勻地將表面吹亮，等待降溫全乾後放置一旁備用。

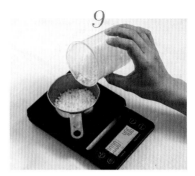

9

PB 20g 與白蜜蠟 20g 混合，共 40g 的蠟。

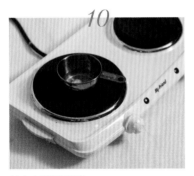

10

放上加熱器熔化。

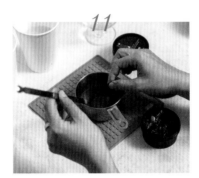

11

溫度在 90℃以上時加入 Pigment 紅色顏料與少許黑色顏料。

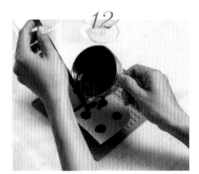

12

蠟液溫度至 90℃時倒入草莓模具，倒入前除了確認溫度也要確認顏色；全乾後脫模備用。

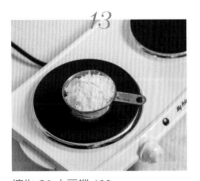

13

熔化 C3 大豆蠟 180g。

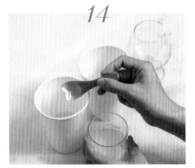

14

溫度至 60℃時，分成兩杯並各自加入少許二氧化鈦。

Point

由於大豆蠟的顏色帶點微黃，不太像歐蕾的白，所以加入一些二氧化鈦。

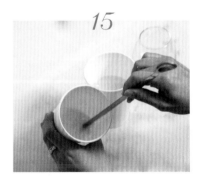

15

將二氧化鈦粉跟蠟液均勻混合後靜置一下。

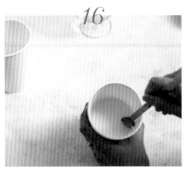

16

杯子邊緣產生薄膜時，將它刮入蠟液混合攪拌再靜置。

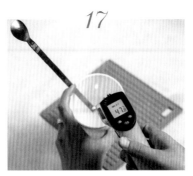

17

蠟液溫度介於 47 ～ 48℃時。

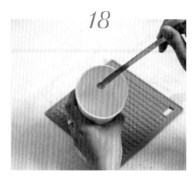

18

此時蠟液狀態比溫度來的重要。質感像似玉米濃湯，用攪拌勺勾起時往下滴的速度很快。

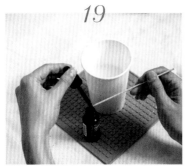

19

用竹籤沾少許洋紅色液體顏料。

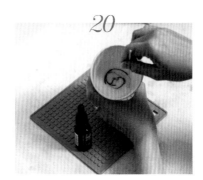

20

在蠟液裡以順時針方式攪拌 2 ～ 3 圈，不須讓顏色混合均勻。

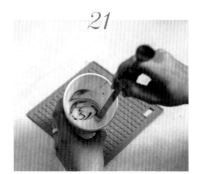

21

由於液體顏料會自然混合，若一開始顏色太均勻會使整體呈粉紅色，而沒有白色、洋紅色的漸層感了。

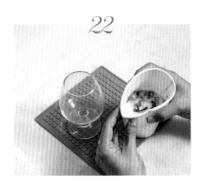

22

將紙杯一端捏尖。

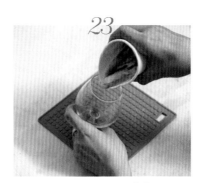

23

玻璃杯傾斜 45 度，快速將紙杯蠟液倒入玻璃容器裡。

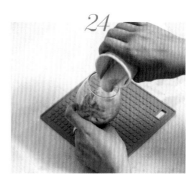

24

倒入過程中若蠟液偏濃稠會讓表面與玻璃杯壁邊不平整。

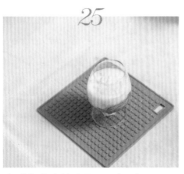

25

完成後高度約容器 2 ／ 3 高。

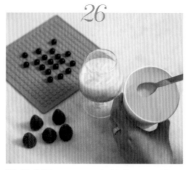

26

接著步驟 14 另一杯蠟作為頂層奶泡，同樣攪拌至呈玉米濃湯狀態，濃稠度比步驟 18 流動速度更快。

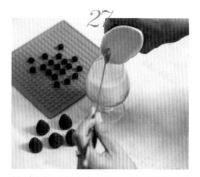

27

快速倒入玻璃容器裡，不要將杯子的殘蠟刮出來，否則會使表面不平整。

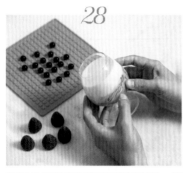

28

靜置片刻後輕輕傾斜玻璃容器，待裡面的蠟不會移動時。

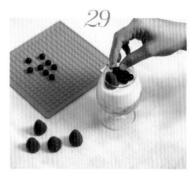

29

置入完成的草莓與珍珠。

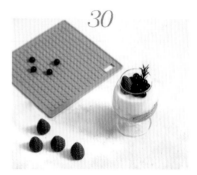

30

最後放上葉材裝飾。

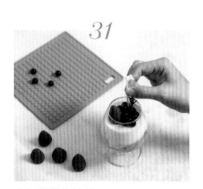

31

穿入過蠟的棉芯。

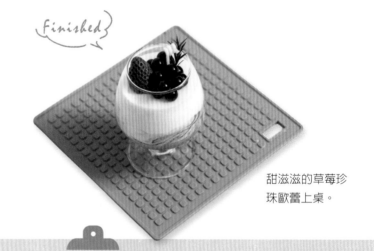

Finished

甜滋滋的草莓珍珠歐蕾上桌。

Notes

- SHP 為高熔點的凝膠蠟，熔化時間較長，整塊熔為液體時蠟液溫度至少 120℃以上，須小心避免燙傷。
- 吹整珍珠表面不能在同個角度吹太久，否則會使珍珠熔化，建議用低風速並與珍珠保持 15cm 以上距離，均勻地將整個吹整至發亮。
- 用 C3 大豆蠟製作歐蕾時建議把空調暫時關閉，若工作環境溫度太低或空調向著操作檯面時，凝固時間過快會增加倒入的難度。

霓虹彩繪蠟燭 Neon painted candle

此作品主要是製作出一顆乾淨的柱狀蠟燭後接著上色，設計概念有點像舊街坊美容院外的霓虹燈，因此就依此命名了。有時創作就是從生活周遭發現元素找到靈感而將其運用在蠟燭上，它就變得獨特了。

工具 Tools	材料 Material
加熱器	PB 柱狀大豆蠟 70g
電子秤	化合精油 3.5g（5%）
測溫槍	封口黏土
攪拌勺	竹筷、紙膠帶
鋼杯	鋁箔紙、酒精顏料
海綿	75% 酒精
鑷子	壓花、蠟燭膠
PC 模具	燭芯

作法 How to make

1

燭芯穿入模具，頂部的燭芯可預留長一點。

2

利用封口黏土將模具密封，以免倒入蠟液時溢出。

3

秤 70g PB 柱狀大豆蠟。

4

放置於加熱器低溫慢慢熔解。

5

溫度於 80℃時加入 3.5g 化合精油。

6

當蠟液溫度在 75℃時。

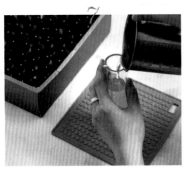

倒入柱狀模具裡。

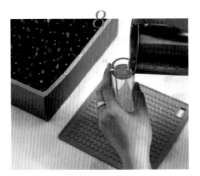

倒入的高度約九分滿即可。

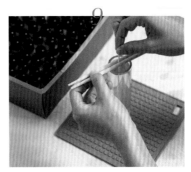

利用竹筷將燭芯固定於模具正中間。

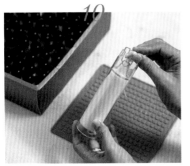

蠟燭變白全乾後會自動與模具分離；先拿掉封口黏土。

將尚未分離的那一角用手輕壓輔助分離。

檢查所有位置都與模具分離後。

輕敲二至三下蠟燭便會自然脫落。

將底部燭芯剪掉，那麼一顆乾淨平滑的柱狀蠟燭就完成了。

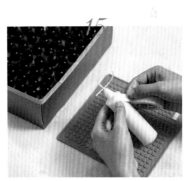

接著將紙膠帶貼於蠟燭表面，黏貼處是顏色會被遮住的地方。

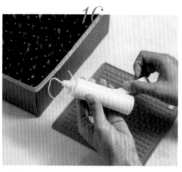

黏貼時需非常服貼，若紙膠帶有皺褶或與蠟燭間有縫隙，那麼待會上顏料時線條會不清晰。

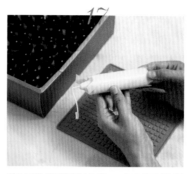

貼完紙膠帶後檢查一次是否都服貼，且頭尾處需預留 1 ～ 2cm。

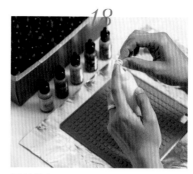

燭芯先打個結，打結方式是轉一圈接著從洞穿出來。

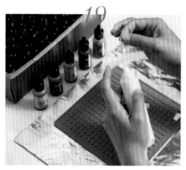

打結完成圖。

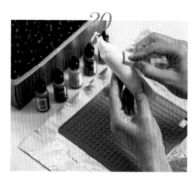

準備鋁箔紙，先滴一點酒精顏料在上面，接著用海綿沾取顏料。

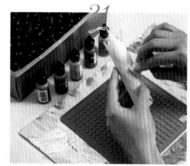

以拍打方式上色，讓每個顏色一層層堆疊上去。

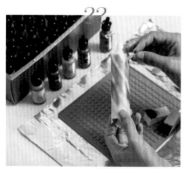

上完顏色後等待全乾，從原先預留紙膠帶的地方輕輕撕起。

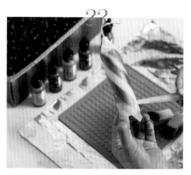

左手盡量握下面一點以免擦掉顏色。

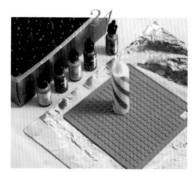

紙膠帶撕掉後半成品圖。

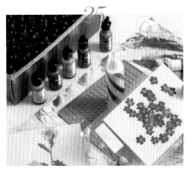

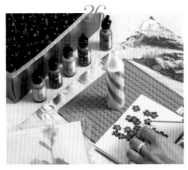

接著，選擇預計黏貼上去的花材與位置。

用竹籤沾取一點蠟燭膠，由於壓花很脆弱，請放輕力道。

接著用鑷子夾起半固定於蠟燭上。

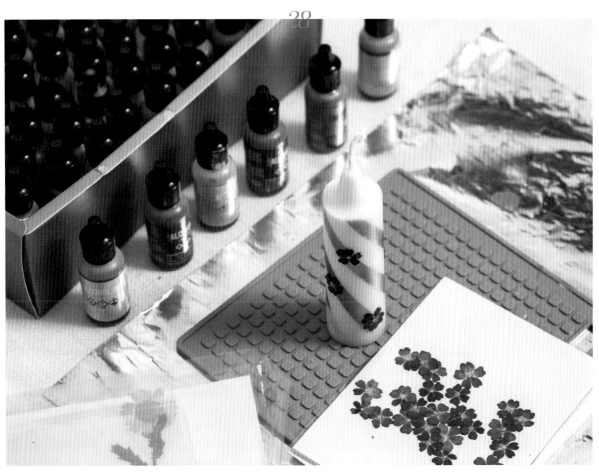

黏貼完成。

Notes

- 利用模具製作柱狀蠟燭時，蠟液倒入的高度約九分滿就行了，若倒太滿蠟燭凝固時比較難敲出。
- 蠟燭在凝固過程中先是四周變白，中心位置最慢，接著邊緣會自動與模具分離，在尚未完全分離時請勿急著敲出，待自然凝固後蠟燭表面的光澤感是最漂亮的。

- 製作蠟燭的模具都是倒放的，通常封黏土那一頭是上側，較寬的那頭為底部，燭芯在頭部長度可以長一點，底部只須留 5 ～ 7cm。
- 在蠟燭凝固脫模前，底部凹洞需補蠟，尤其是要販售的。

- 酒精顏料因為揮發性強，所以每次少量倒出使用，不夠再擠。
- 沒有蠟燭膠也可用口紅膠代替，請勿用熱熔膠槍，因其溫度會使蠟熔化並且膠與蠟燭是絕緣的。

不凋花擴香片 Preserved flower wax tablet

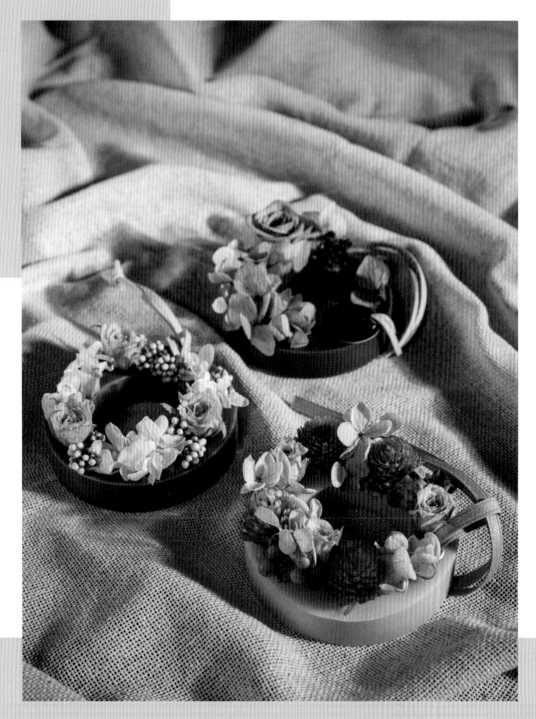

擴香片不僅具有芳香除臭功能,經過巧思設計,加入乾燥花或是不凋花妝點,更增添不少美感與情趣,也延續了欣賞盛開花朵的時光,讓擴香片的使用壽命大大延長。

▸ 工具 Tools ◂

加熱器
測溫槍
電子秤
熱風槍
美工刀
鋼杯
鑷子
矽膠模具

作法 How to make

在製作這個作品前，前置作業非常重要，需預先想好整體風格？此風格該用什麼顏色的顏料做搭配？要選用何種香氣？花材選擇及如何擺放等等。

1

首先，秤 40g 的白蜜蠟（全書皆使用天然白蜜蠟，無使用合成蜜蠟），放上加熱器熔化。

2

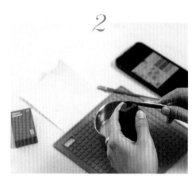

溫度在 90～95℃時開始加入色料。

3

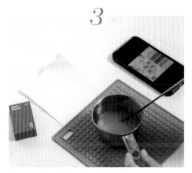

將色料攪拌均勻。

4

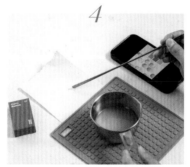

滴一滴在防水的紙上確認凝固後顏色是否與色票一致。

5

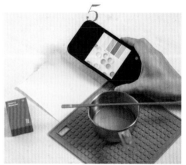

凝固後的色彩才是最準確的，若還沒達到預想的顏色就繼續一點點加入顏料。

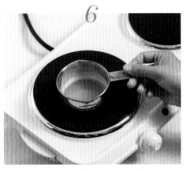

6

若鋼杯邊緣蠟液已凝固通常表示溫度過低，需重新放上加熱器低溫加熱。

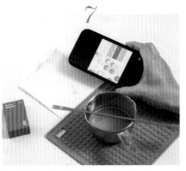

7

顏料的色彩呈現與印刷品或 Pantone 色票無法完全相同，因此嘗試讓它們的色相、色感較一致即可。

8

先將模具的材料拿出來，並依照位置大致擺放。

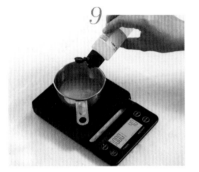

9

調好顏色的蠟液溫度在 95℃ 時加入 4g 化合精油。

10

將精油與蠟液混合均勻。

11

溫度介於 85～90℃時。

12

用熱風槍低段速加熱模具，防止蠟液倒入時因邊緣與模具產生冷熱差收縮而出現不平整。

13

模具加熱完成後快速將蠟液倒入。

14

待表面變白不會晃動時迅速插入花材。

15

繡球花的花型較鬆散，需事先整理一下。

16

一手抓著花梗一手將花由下往上梳理並稍微捏緊。

17

插花時盡量不要捏到花朵，而是用鑷子輔助夾著花梗往下插入。

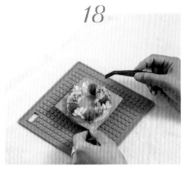

18

完成後靜待至完全凝固。

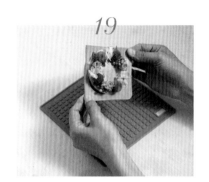

19

當擴香片完全沒有餘溫，輕拉矽膠模側邊測試是否可輕易分離。

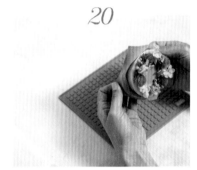

20

兩手指腹放在模具底部將其往下翻，注意施力點要分散勿集中某一處。

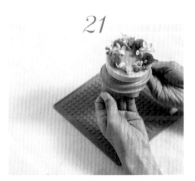

21

蠟牌翻開時，慢慢將其往上推。

22

脫模完成。

23

用刀片將邊緣多餘的蠟塊修掉。

24

放上金扣。

25

穿入掛繩。

Finished

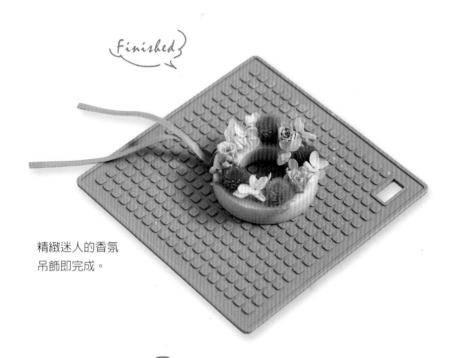

精緻迷人的香氛
吊飾即完成。

Notes

- 製作色彩較強烈的作品時,可先準備挑選好的色票作為基準,透過每次調出來的顏色與色票作比對,就知曉是否已完成調色了。
- 色相指的是色彩名稱,也就是直接看到的外相,例如紅、橙、黃、綠、藍、紫等顏色;色感為顏色的感知能力,對顏色的感覺。
- 可利用等待蠟液變白這段時間修剪花材與長度,花材底部插入蠟液的深度約 1 ～ 2cm,花梗可預留1cm左右,但不能全部剪掉否則無法固定。

普普風蠟燭 Pop style Candle

普普藝術的風格是運用一些較搶眼的顏色,搭配各種線條、點點、幾何等圖案,
讓人感受到大膽鮮明、活潑繽紛的裝飾特色。首先,利用純蜂蠟的黏性製作圓點,
讓其順利附著於模具上,主體蠟燭部分可使用柱狀大豆蠟、白蜜蠟、石蠟來製作。
這次示範作品是採用柱狀大豆蠟來操作,除了圓點外,您也可以選擇三角形、乳
牛紋路、星形等圖形來創作喔。

<div style="text-align:center">

◄ 工具 Tools ►

加熱器、鋼杯
電子秤、攪拌勺
剪刀、測溫槍
長型矽膠模具
不鏽鋼翻糖模具
圓球 PC 模
陶土工具

◄ 材料 Material ►

PB 柱狀大豆蠟 60g
黃蜂蠟 50g
化合精油 2g（3%）
液體顏料
二氧化鈦
燭芯
封口黏土
竹筷、便當盒
常冷水

作法 How to make

</div>

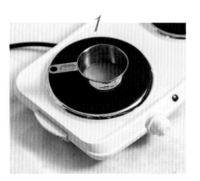

1

熔化 50 g 的黃蜂蠟。

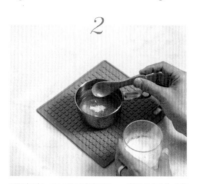

2

溫度在 100℃時加入一些二氧化鈦
將黃蜂蠟顏色漂淡。

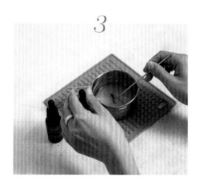

3

加入藍色顏料。

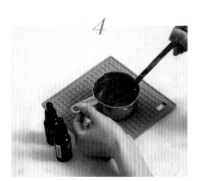

4

混合均勻後記得測試一下顏色。

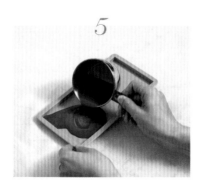

5

溫度 90℃時倒入矽膠模具，邊緣沒
有倒到無妨，不需要補蠟。

6

蠟液凝固後會自然收縮與模具分
離。

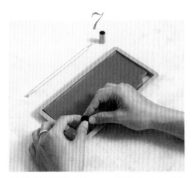

7

待蠟片餘溫低於 40℃以下，用不鏽鋼翻糖模壓出輪廓。

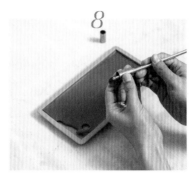

8

接著用陶土工具的鈍面輕輕推出，大概按壓 10 顆大小不等圓點備用。

9

將 PC 模具上下分開，接著指腹稍微用力地將圓點黏貼於模具內側。

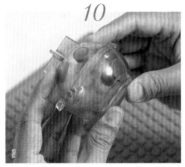

10

一邊黏一邊從外側觀察圓點位置，盡量有高有低，不要在同個平行線上才自然。

11

黏得差不多時將模具蓋緊，在接縫處別忘了也要黏貼圓點。

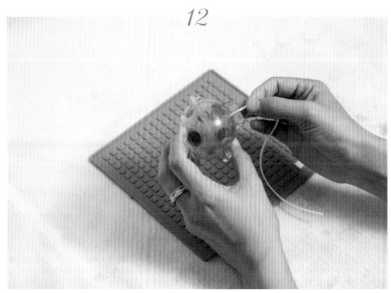

12

將燭芯置入模具內。

13

封口黏土要黏得非常緊。

14

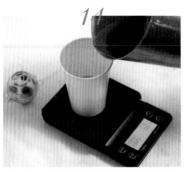

熔化 60gPB 柱狀大豆蠟，操作溫度為 85℃。

15

調入淺藍色並攪拌均勻。

16

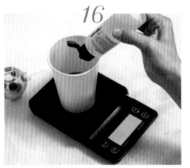

加入 2g 的化合精油。

17

將精油與蠟液攪拌均勻。

18

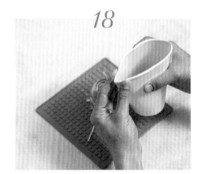

當蠟液溫度為 75℃時將紙杯捏出尖嘴狀。

19

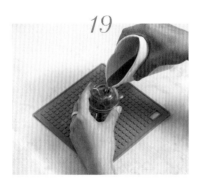

倒入模具裡至全滿。

20

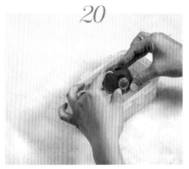

迅速放入常冷水以讓邊緣降溫，須避免讓水跑到蠟液中。

21

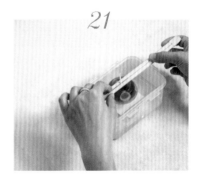

當模具邊緣由下至上逐漸變白，慢慢固定燭芯。

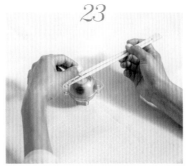

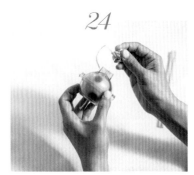

22

邊緣皆凝固變白後將模具從水中拿出等待全乾凝固。

23

拿掉竹筷。別忘了蠟燭會有正常的收縮現象，脫模前需做第二次倒蠟填補空洞。

24

拿掉封口黏土，將模具分離。

25

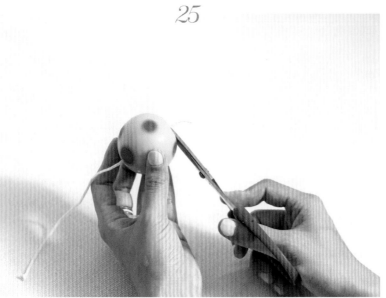

底部多餘的燭芯修掉。

Notes

* 成品放久了會有暈染狀況，尤其當圓點顏色調很深時，建議可用珠光粉、Pigment 取代液體顏料。
* 泡常冷水時，若模具沒有扣好或黏土沒有封好水會從縫隙跑進蠟裡，需特別注意。
* 化合精油 3% 是為了不要讓蠟液太油而影響點點的黏著度。

韓式乾燥花蠟燭

Korea style dry flower candle

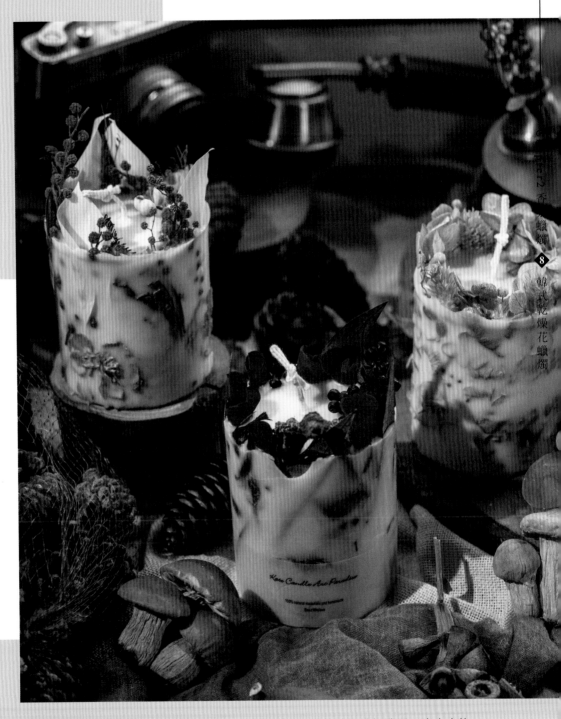

乾燥花蠟燭是很多學生最喜歡的作品之一，每次看到成品就彷彿打造了一座小小的
花園，如夢似幻，只要掌握好色彩搭配與調色技巧，就能做出風格典雅的作品喔。

加熱器
攪拌勺
測溫槍、剪刀
電子秤、鋼杯
鑷子、PC 模具
PC 模具
（直徑比前一個寬 1 ～ 1.5cm）

柱狀大豆蠟 180g
化合精油 12g（總量的 7%）
燭芯
竹筷
乾燥花材
PB 柱狀大豆蠟，2 ／ 3 個鋼杯高

作法 How to make

1

準備模具並穿入燭芯，必要時可用竹籤或鑷子協助。

2

頂部的燭芯留長一點，底部的燭芯留短一點。

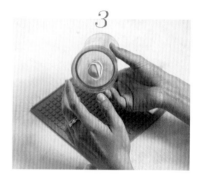

3

使用封口黏土封緊並把燭芯收好。

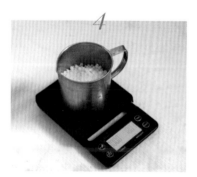

4

取 180g 柱狀大豆蠟先行熔化。

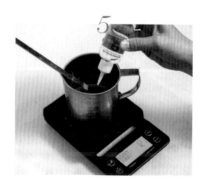

5

加入 12g 化合精油。

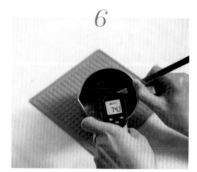

6

將精油與蠟液混合均勻，待蠟液在 75℃時倒入模具。

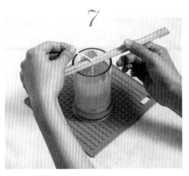

7

用竹筷將燭芯固定在正中間。

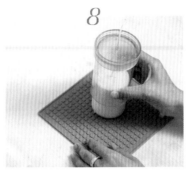

8

當蠟燭全乾後輕敲模具，蠟燭便會順利滑出。

9

將底部燭芯剪平。

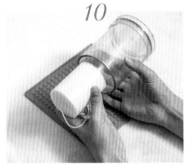

10

選擇另一個直徑比原尺寸大 1～1.5cm 的模具。

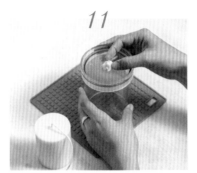

11

大模具的孔洞用封口黏土封緊。

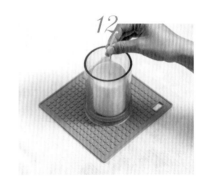

12

將蠟燭放置於模具正中間。

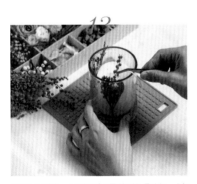

13

放入花材，不須太過修剪分枝，讓置入的花材分量稍感擁擠，若一放入就掉到底部或是呈鬆散狀，就須增加分量。

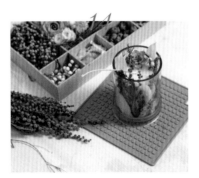

14

由於花材琳瑯滿目，建議在顏色搭配上選擇 2～3 種主色就好，例如範例作品就是以白色、黃色調為主。

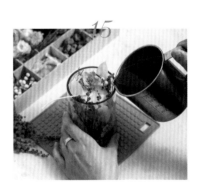

15

熔化 PB 柱狀大豆蠟後，待溫度至 75℃時從側邊倒入至覆蓋到一點點蠟燭表面的高度。

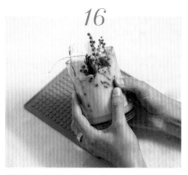

蠟燭完全凝固後，若模具與蠟燭沒有完全分離，只要輕壓側邊讓空氣進去即可順利脫模。

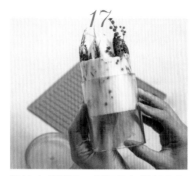

拔掉底部蓋子，輕輕往上推就能順利取出蠟燭。

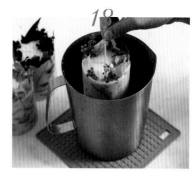

準備一個大鋼杯並熔化 PB 大豆蠟，蠟液高度約鋼杯一半，當溫度至120℃時拉著燭芯泡入蠟液中。

泡入時不要高過蠟燭頂部，否則會使蠟液從四周流下產生不平整的水痕。

泡入 5 秒後拿起便會看到側邊因熔蠟致使花朵更為明顯，再重複幾次動作熔蠟即完成。

Notes

- 製作該作品時，挑選粗枝大葉反而會更適合，若是小星花、卡斯把亞或滿天星等細枝花材很容易被埋在蠟裡以至於看不到，除非是一小把地放入。
- 若是沒有進行最後的熔蠟動作，那麼成品表面會是一顆平整的蠟燭，熔蠟步驟是為了讓花朵更為明顯，也讓作品整體驚豔感大大增加。
- 泡在 120℃的高溫蠟液目的是讓蠟的溫度熔化蠟燭的整個表面，這是製作進階蠟燭時，為了讓成品表面有熔掉的感覺而使用的技法。

古法浸泡蠟燭 Dipping candle

這是學習手作蠟燭一定要會的作品之一，因為它是最早誕生的蠟燭作法，在中古
世紀沒有機器時代，蠟燭是需要手工浸泡製作，泡完一層一層的蠟液讓蠟燭越來
越粗，因此若是製作較大顆的蠟燭會非常耗時。

<div align="center">

・工具 Tools・

鋼杯、加熱器
測溫槍、攪拌勺

・材料 Material・

黃蜂蠟、常溫水
二氧化鈦、燭芯、紙巾

</div>

作法 How to make

1

準備一杯常溫水與一杯黃蜂蠟蠟液，若不想蠟液顏色太黃可加入二氧化鈦調色。

2

當蠟液溫度為 70 ～ 75℃時。

3

將棉燭芯泡入蠟液中。

4

泡完蠟液後再泡入水裡。

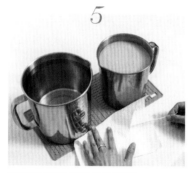

5

取出後用紙巾將水分擦乾。

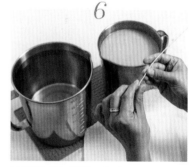

6

接著用手在蠟燭頭部塑型。

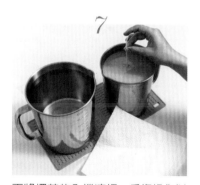

7

再將燭芯放入蠟液裡，重複操作以上步驟，一層一層逐漸上蠟，注意不要讓燭芯撞到杯底以免整體不均勻。

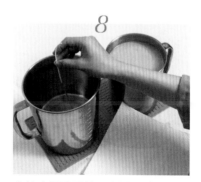

8

由於水是透明的，當燭芯泡入水中時可清楚觀察到與底部的距離。

9

從泡完蠟後接著泡水，最後以紙巾擦乾、塑型，此為一個完整步驟，慢慢地使蠟液包覆在燭芯上。

10

塑型時,整體呈筆直,頭部則調整為圓錐狀。

11

泡蠟時除了避免燭芯撞到底部,也不要摩擦到鋼杯邊緣,否則蠟燭表面會不平整。

12

泡水的目的是要讓剛剛包覆的蠟迅速降溫。

13

記得水分要擦拭乾淨,如果蠟燭表面有水氣沒有擦掉,那麼泡蠟時表面會產生水泡,導致成品外觀不佳。

浸泡至理想的寬度就完成!

⚘ Notes ⚘

• 泡蠟時若是蠟液溫度低於 70℃,請記得加熱至 75℃以下,切記加熱時溫度過高反而會熔掉辛苦浸泡好的蠟燭,需特別注意。

• 此作品若是使用白蜜蠟,則很容易造成頭部斷裂。

• 泡蠟時盡量避免沒擦乾的水跑到蠟液裡,會使蠟液殘留水氣。

仿眞蛋糕蠟燭

Simulation cake candle

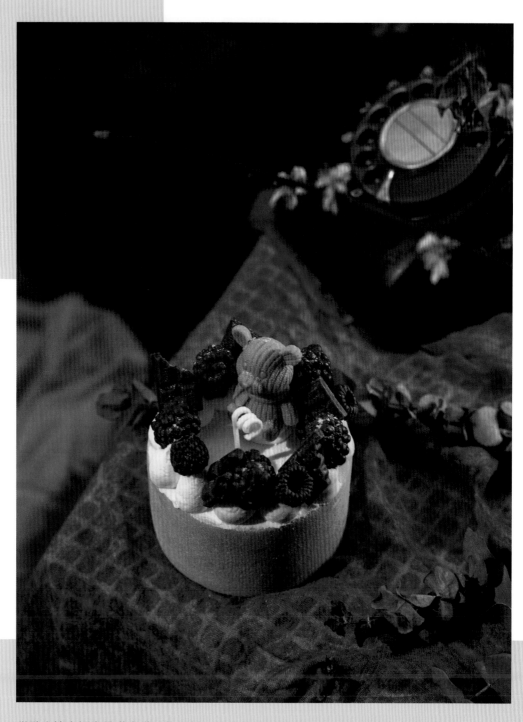

甜點店櫥窗裡盡是琳瑯滿目的蛋糕，無論是鋪有滿滿草莓的奶油蛋糕、香醇可口的黑森林戚風蛋糕、清爽的芒果慕斯蛋糕或是酸甜的覆盆子蛋糕等，無不吸引著眾人目光，現在，就讓我們也來做個散發濃郁香氣的焦糖巧克力蛋糕吧。

· 工具 Tools ·

加熱器、電子秤
鋼杯、測溫槍
攪拌勺、攪拌機
刮勺、研磨缽
塑膠平刷
蛋糕體矽膠模
巧克力矽膠模具
莓果矽膠模具
花嘴、裱花袋、刮板

· 材料 Material ·

白蜜蠟 300g
橄欖油 45g（總量的 15%）
液體顏料
化合精油 10g
二氧化鈦

蛋糕裝飾：

白蜜蠟 70g

奶油：

C3 大豆蠟 210g（88～90%）
白蜜蠟 25g（10～12%）
橄欖油 11g（總量 5%）

硬脂酸
竹籤
燭芯

作法 How to make

取 300g 白蜜蠟加熱至熔化。

待白蜜蠟溫度約 80℃時，加入 45g 橄欖油後混合均勻。

加入焦糖色液體顏料調色。若要添加香氛可在調色後加入，比例約 10g。

將精油與蠟液混合均勻後，溫度約 70℃時倒入蛋糕矽膠模。

待全乾後將蠟燭脫模。

準備平面的塑膠刷子，敲打蛋糕蠟體側面以營造出海綿的紋路，整個側面全部敲打完成後靜置備用。

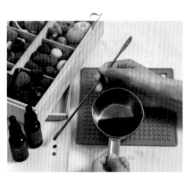

熔化約 10g 的白蜜蠟,運用咖啡色與黑色色液調出巧克力的顏色。

調至理想的顏色後於溫度 90 ℃左右倒入模具。

接著準備莓果部分。取大約 60g 白蜜蠟蠟液、藍色與黑色液體顏料。

確認好顏色之後於溫度 90℃時倒入矽膠模具。

若遇到模具孔洞較小不好倒入,可以手拿攪拌勺讓蠟液順流而下,倒完後等待其凝固。

將已凝固的巧克力脫模。

約等待 1 ～ 2 小時,莓果全乾後即可脫模。

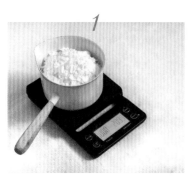

1

取 C3 大豆蠟 210g 放上加熱器熔化。

2

倒入 25g 已熔化的白蜜蠟。

3

加入 11g 的橄欖油。

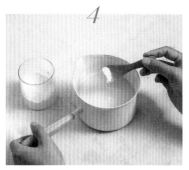

4

加入半匙的二氧化鈦讓蠟液顏色更接近奶油色澤。

5

準備攪拌器,以低速檔將蠟液攪打均勻後靜置半小時至一小時等蠟液較為濃稠,再繼續攪拌均勻;以上的攪拌與靜置大致操作三次左右。

6

攪打過程中會將空氣打進蠟液裡,在一邊降溫變稠固化時一邊攪打空氣進去讓體積膨脹,此步驟很像製作甜點的「打發」奶油步驟。

Point

> 奶油狀態完成時建議關掉空調以免因溫度較低,使奶油快速變硬而縮短操作時間。

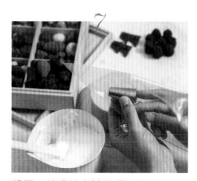

7

將圓口花嘴放進裱花袋最裡端。

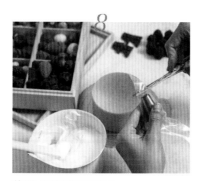

8

將多出來的部分剪掉。

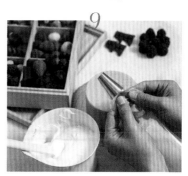

9

如圖示,裱花袋的長度不能高於花嘴。

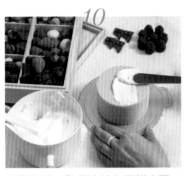

用刮勺挖一點奶油抹在蛋糕表面，像蛋糕抹面般來回刮平。

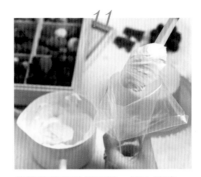

將裱花袋往外打個褶，挖入奶油。

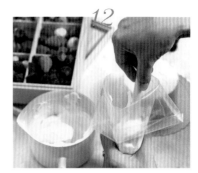

放進袋子最裡面，盡量不要讓奶油沾到裱花袋外圍，否則會油油的。

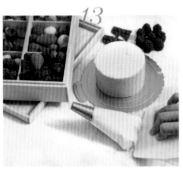

用刮板鈍面將奶油往花嘴方向推擠。

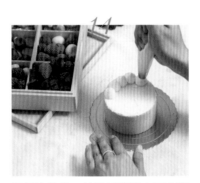

握起裱花袋，花嘴離蠟體表面高舉1.5cm，擠出一顆一顆奶油花。

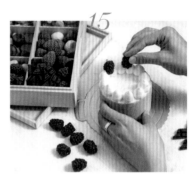

擠完奶油花後在尚未凝固前放入莓果與巧克力裝飾。

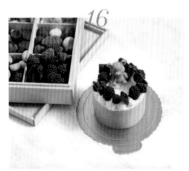

裝飾完成時注意一下整體的弧度與形狀是否完整，可以稍微調整一下角度。

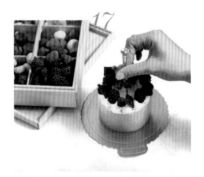

用鑽子在想要放入燭芯的位置穿洞。

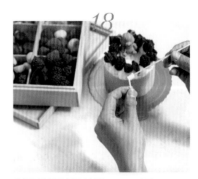

利用竹籤讓燭芯轉2～3圈。

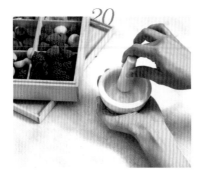

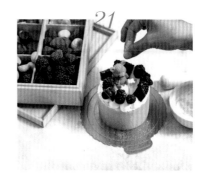

將燭芯置入蛋糕中。

準備研磨缽將硬脂酸研磨成粉狀。

將磨好的硬脂酸當作糖粉撒在蛋糕上面裝飾。

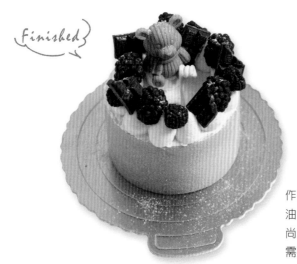

作品完成。若是擠出來的奶油並非光滑蓬鬆，那是因為尚未打到非常綿密，此時就需要重新用攪拌機攪拌過。

Notes

- 製作奶油時若是質地偏硬，擠出來的形狀會不漂亮，若是質地太軟則形狀很容易塌掉，因此奶油軟硬度的拿捏是很重要的細節之一。
- 擠奶油花時可先在旁邊試擠與練習力道，剛擠出來的奶油可放回鍋中，先用熱風槍吹軟再以攪拌機攪打回適合擠花的狀態。
- 奶油的軟硬可透過時間與溫度控制，若太軟就靜置片刻再攪拌使用，若是太硬就用熱風槍吹軟再用攪拌機重新攪打。
- 未使用完畢的奶油蠟可用保鮮膜或鋁箔紙封好，此舉能防塵及延遲硬化，若是靜置超過二天以上導致蠟已完全凝固，則需要花時間重新加熱與打發。
- 此作品為了美觀所以燭芯沒有穿到底，若是要販售時記得穿到底喔。
- 硬脂酸可用棕櫚蠟取代。

冬季雪人蠟燭

Winter snowman candle

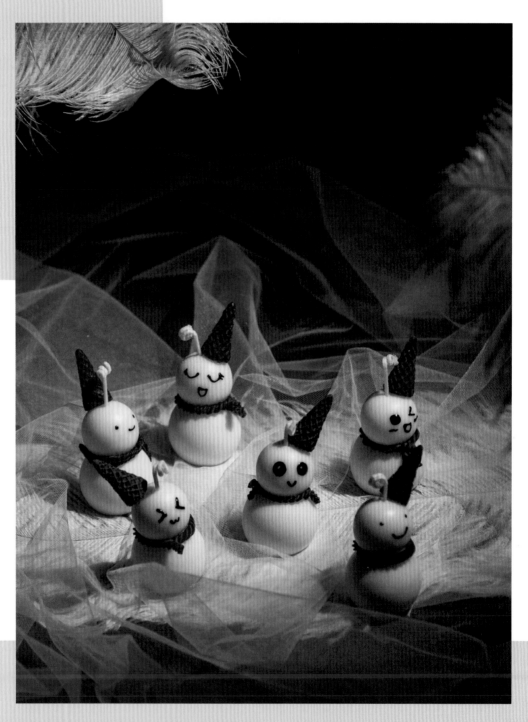

運用手邊現成的模具一起來製作可愛療癒的雪人吧！特別是在冬天與聖誕節時製作會更應景喔。

· 工具 Tools ·

電子秤、熱風槍
加熱器、鋼杯
攪拌勺、測溫槍
圓球矽膠模具（大）
圓球矽膠模具（小）
圍巾矽膠模具
帽子矽膠模具
刮勺、錐子

· 材料 Material ·

50g 白蜜蠟
二氧化鈦
化合精油 3.5g（白蜜蠟的 7%）
黃蜂蠟 20g
液體顏料
燭芯
竹籤
蠟燭膠
Candle Pen

作法 How to make

1

取 50g 白蜜蠟加熱熔化，待溫度 90℃時加入少許二氧化鈦，目的是讓蠟燭更顯白。

2

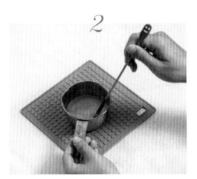

粉末跟液體蠟較難混合均勻，記得充分攪拌。

3

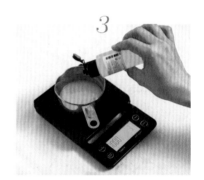

加入 3.5g 化合精油。

4

溫度至 75 ～ 80℃時，倒入大點的圓球矽膠模具與小點的圓球矽膠模具。

5

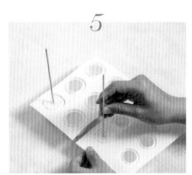

在蠟燭半乾時穿入竹籤預留燭芯位置。

6

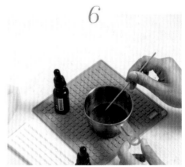

熔化約 20g 的黃蜂蠟並加入紅色顏料調色。

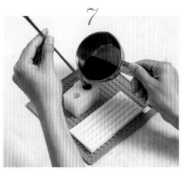

7

蠟液溫度約 90℃時倒入帽子矽膠模具。

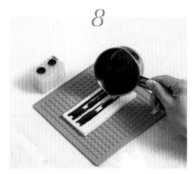

8

接著倒入圍巾矽膠模具。

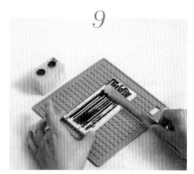

9

用刮板將表面多餘的蠟刮平整，如果蠟凝固了可用熱風槍稍微熔化再刮。

10

帽子需待全乾後脫模，而圍巾適合全乾但尚有點餘溫時脫模，用剝的方式分離矽膠模具。

11

用剪刀修剪掉多餘的蠟塊，一起放在旁邊備用。

12

圓球全乾後，先將竹籤以旋轉方式拿掉，再把矽膠翻開用指腹將蠟燭頂出來。

13

使用熱風槍將錐子加熱，將剛剛竹籤沒有穿實的洞再穿過一次，過程中會加熱 2～3 次慢慢穿洞。

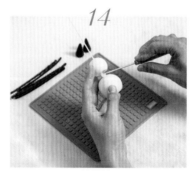

14

大小顆球穿完洞後，先將大球放入燭芯中，接著再將小球穿入，大小球中間沾點蠟燭膠稍微固定。

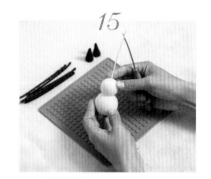

15

固定後確認是否密合。

16

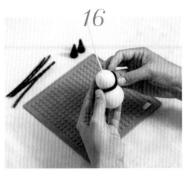

用熱風槍稍微加熱圍巾，接著將微軟化的圍巾輕輕固定於雪人身上。

17

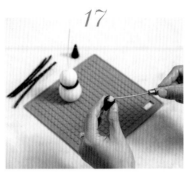

帽子黏上蠟燭膠後固定在想要的位置。

18

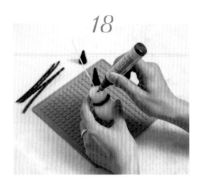

使用蠟燭筆畫上表情。

19

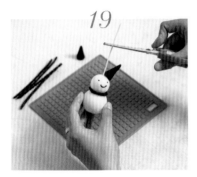

修剪燭芯長度。

20

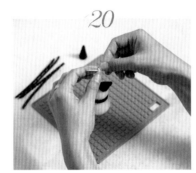

將燭芯繞個兩圈。

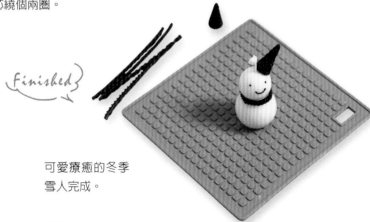

可愛療癒的冬季
雪人完成。

�֍ Notes ֍

- 蠟液倒入孔洞較小或較精細的模具前，記得用熱風槍預先加熱模具。
- 蠟燭膠適合當裝飾的黏著劑用，它只能半固定無法完全黏死。
- 此作品初學者容易上手，使用白蜜蠟對於新手來說是很好操作的蠟材，而且跟大豆蠟相比也較不會有暈染問題。

禮物盒蠟燭
Gift box candle

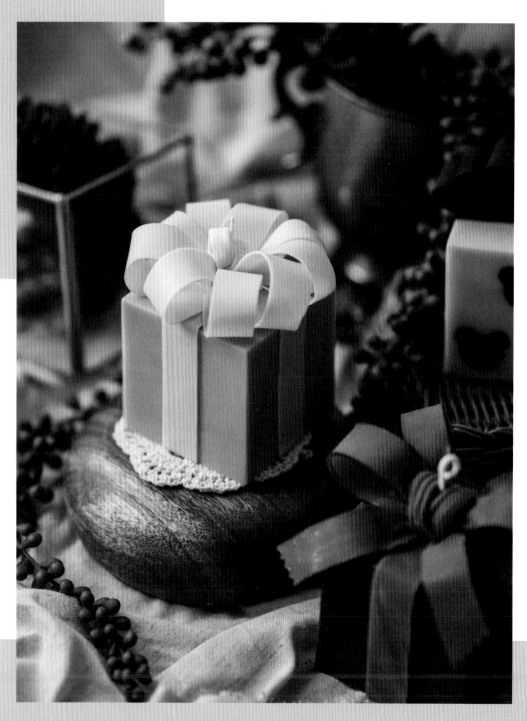

該作品較困難的地方是操作壓麵機的順暢度與製作緞帶時的手感,需透過一次次的練習,禮物盒才能呈現出自然迷人的視覺效果。綜觀每個作品的操作技巧,您將會發現蠟燭原來可以如此千變萬化。

剪刀、測溫槍
壓麵機、矽膠墊
加熱器、切割墊
尺、刀片、攪拌勺
不鏽鋼盤
方形 PC 模具
水彩筆、鑷子
長型矽膠模

白蜜蠟 300g
化合精油 21g（白蜜蠟 7%）
液體顏料
二氧化鈦
磨砂紙
燭芯
封口黏土
蠟燭膠
竹籤

緞帶：
黃蜂蠟 35g
微晶蠟 15g

作法 How to make

1

模具穿入燭芯並用封口黏土固定。

2

取 300g 白蜜蠟加熱熔化後調入一點洋紅色。

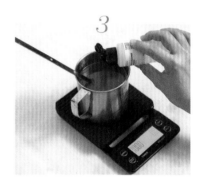

3

加入 21g 化合精油。

4

溫度在 85～90℃時倒入模具中，接著使用筷子將燭芯固定於中間。

5

取 35g 黃蜂蠟加熱保溫。

6

微晶蠟放上加熱板加熱，當微晶蠟熔化至透明色時，倒 15g 到黃蜂蠟蠟液裡。

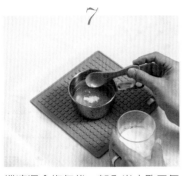

7

蠟液混合均勻後，加入半小匙二氧化鈦攪拌均勻，將蠟液顏色漂淡。

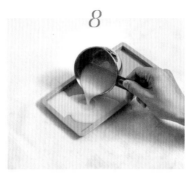

8

溫度高於 90℃以上時倒入長型矽膠模。（厚度約 0.3～0.4cm）

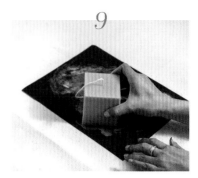

9

方形模具蠟燭凝固後拿掉竹筷及封口黏土，將蠟燭輕輕拉出。修剪底部燭芯，利用磨砂紙將底部磨平。

10

準備不鏽鋼盤與溫熱水（溫度 55～60℃），將已全乾後脫模的蠟片放入溫熱水稍微軟化。

11

用手的溫度與力量將蠟片四周捏薄，此動作在待會過壓麵機時比較容易輾壓。

12

準備壓麵機（使用壓麵皮的刀口）將其牢靠的固定於桌面，接著將壓麵機的號碼轉到最大口徑。

13

放入兩片矽膠墊，以防止蠟片黏於機器上，並將矽膠墊稍微轉入卡住。

14

打開矽膠墊並確認無歪斜或摺疊，接著放入蠟片並轉動右側把手，轉動過程中盡量不要停頓，一口氣流暢的轉到底。

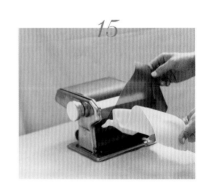

15

將蠟片取出壓平。

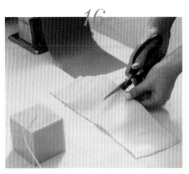

在壓製蠟片過程中長度會變長，可稍微裁短一點會比較好操作。

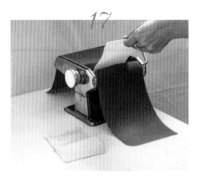

再重複一次輾壓動作，讓蠟片較為平整。由於蠟片已變薄，所以第二次操作會比第一次容易許多。

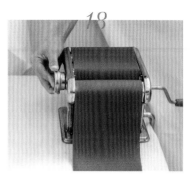

第二次輾壓完畢後，將口徑尺寸調小一階再壓一次即完成。

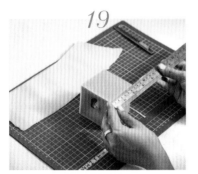

抓一下從蠟體側面至燭芯的長度。側面 7cm，至燭芯點 3.5cm，所以總長 10.5cm。

需裁出 4 條比 10.5cm 長一點的長度製作側身緞帶，我裁了 4 條 11*2cm 的尺寸。

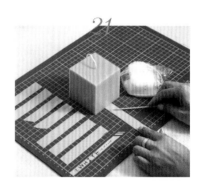

將緞帶沾一點蠟燭膠。

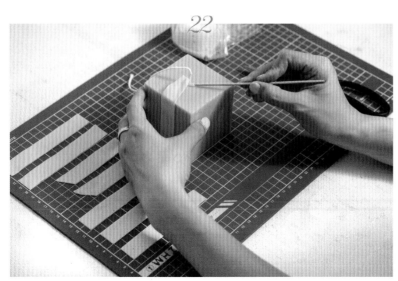

黏貼於側身並壓平，燭芯處做個縮口，並用蠟燭膠固定。

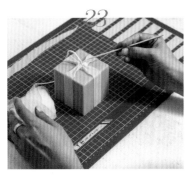

另外三面也用同樣方式完成。

在中心點黏上多一點蠟燭膠，並準備數條 9*2cm 尺寸的蠟條製作頂部蝴蝶結。第二條交錯於第一條並固定在蠟燭膠中心點位置。

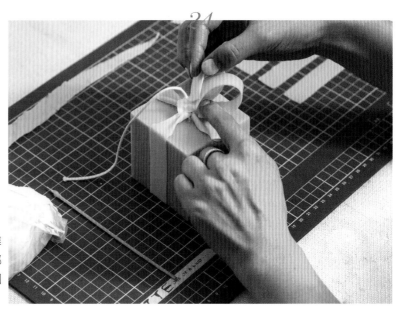

在看不到的地方可黏上蠟燭膠加強固定。

製作最後一片時，底部先用蠟燭膠固定，繞上來時將過長的部分剪掉。

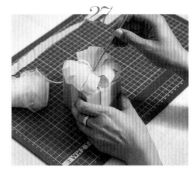

用竹籤輔助收進中心點，整圈裝飾完畢。

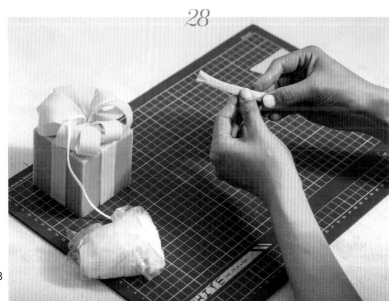

最後一條兩邊往裡面摺。

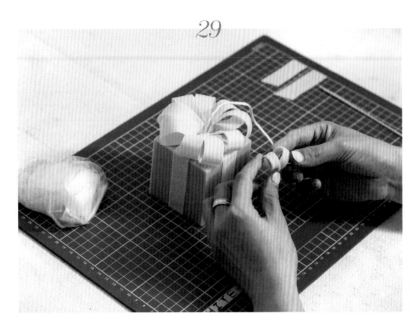

29

在手上繞二圈後取
出調整角度。

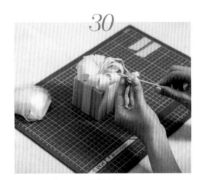

30

穿入竹籤預留燭芯的孔。

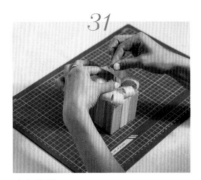

31

穿入燭芯。

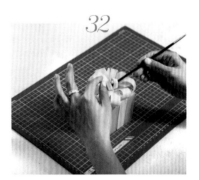

32

用水彩筆尾端調整弧度並修剪燭
芯,作品即完成。

Notes

- 二氧化鈦是製作化妝品常用到的材料,可作為防晒或塗料,在製作蠟燭時常用來調色使用,在皂行或化
工行都能輕易購得。
- 製作緞帶時最好先修剪指甲,以免緞帶上都是指甲痕。
- 緞帶材質因為是純蜂蠟所以具有黏性,請保持桌面與手部清潔,以防止製作時沾黏。

蜂蠟片

Bees wax sheet

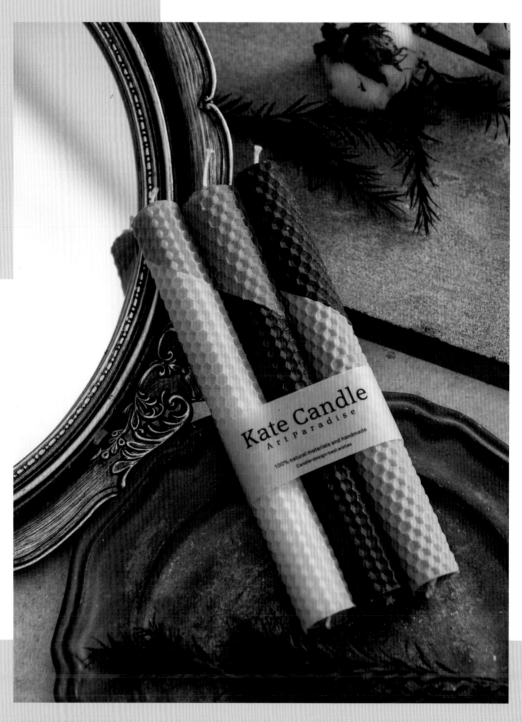

這是一款操作簡單的作品，製作過程中不需要使用加熱器熔蠟，因此非常適合親子一起動手作。運用已經是半成品的蜂蠟片，放上燭芯後捲起來即完成。此次示範兩種造型，您也一同動動腦，設計出不同造型的蜂蠟片吧。

工具 Tools

熱風槍
切割墊
刀片
尺

材料 Material

天然純精油
蜂蠟片（兩色）
燭芯

作法 How to make

1

準備兩個顏色的蜂蠟片。

2

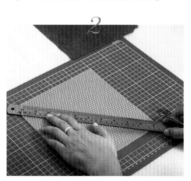

將蜂蠟片從對角線後推 1cm 裁切。

3

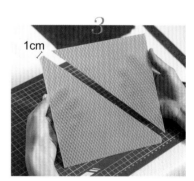

1cm

裁切出兩個不等長的直角三角形。

4

另一片依照剛剛方式裁切。

5

取深色小三角形與淺色大三角形。

6

用熱風槍低速烘一下。

7

直接在蠟片上滴入數滴純天然精油。

8

將兩片蠟片蓋起來,精油被包覆在蠟片裡。

9

以手掌力量將蠟片稍微壓緊。

10

將蠟片反過來,放入準備好的燭芯。

11

裁切掉前面的尖角形成梯形。

12

將蠟片從燭芯處開始捲。

13

一邊捲一邊調整角度。

14

最後將尾巴輕壓固定。

15

第二種做法是將兩片蠟片拼成正方形,並加入純天然精油與燭芯。

16

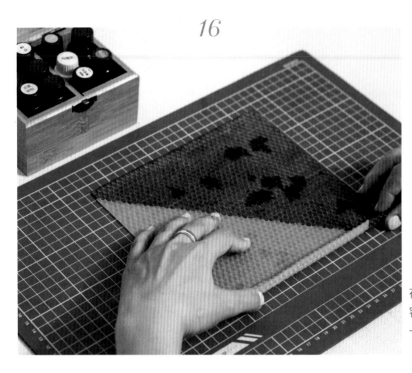

在捲的時候兩片蠟片的縫
容易分離，因此要一邊捲
一邊往中間施力。

17

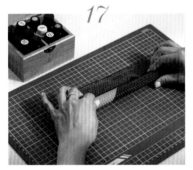

捲蠟片過程中需注意粗細是否一
致。

18

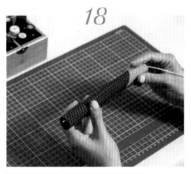

捲到底時邊緣記得輕壓固定。

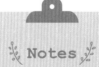

Notes

• 製作時需特別注意捲蠟片過程中，中心不能留太大的孔洞，否則會影響燭芯燃燒。

漸層蠟燭

Gradient candle

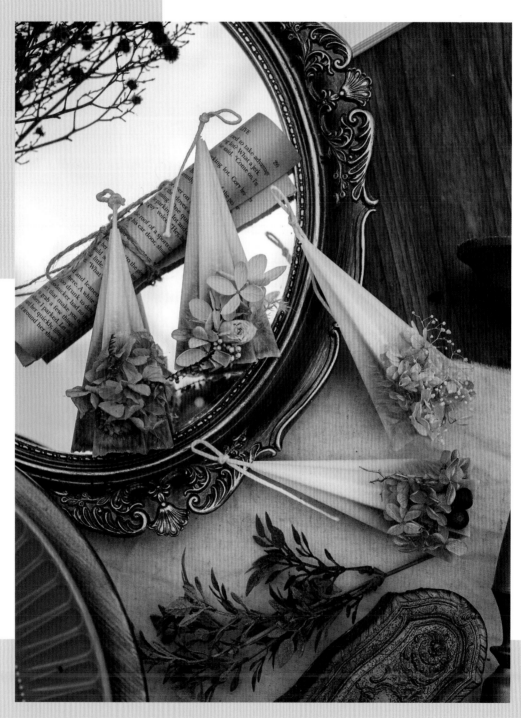

漸層蠟燭適合使用高熔點蠟材，因此本作品就取用棕櫚蠟來製作，作品完成後加上一些裝飾，即可呈現出華麗風格。

加熱器
熱風槍
電子秤
測溫槍
鋼杯
PC 模具

50g 雪花結晶棕櫚蠟
化合精油 1.5g（3 %）
液體顏料
燭芯
封口黏土
竹籤
不凋花
蠟燭膠

作法 How to make

1

模具穿入燭芯並用封口黏土固定。

2

取 50g 棕櫚蠟加熱熔化至 100℃，並加入 1.5g 化合精油，將精油與蠟液混合均勻。

3

待溫度至 95℃左右，倒入 PC 模具至九分滿高度。

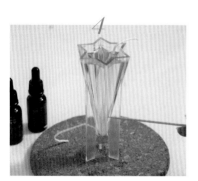

4

蠟液約 1／3 處變白之後。

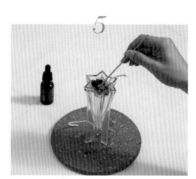

5

用竹籤沾液體顏料在蠟燭表面攪拌混合。

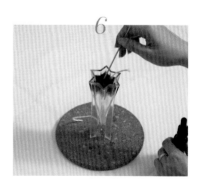

6

再調製一次顏色，可使用同個色料讓彩度加深，或是取其他顏色作混色。

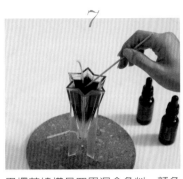
7

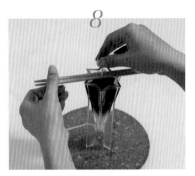
8

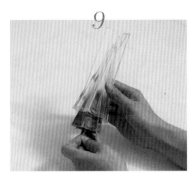
9

用燭芯繞模具四周混合色料，顏色會自動往下沉澱。

固定好燭芯位置等待其凝固。

全乾後拿掉竹筷與封口黏土，輕敲模具脫模，接著將底部多餘燭芯修掉。

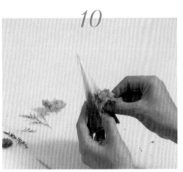
10

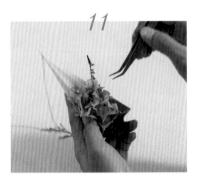
11

沾一點蠟燭膠黏上不凋花，記得不要捏到花瓣。

可用鑷子修整一下花的角度。

Finished

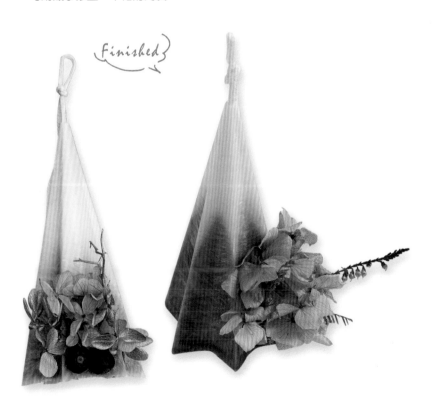

- 為了讓蠟燭有漂亮的結晶紋，須遵守 95℃倒入模具。
- 只要在蠟液結晶凝固前都可以加入顏料，因此模具蠟液在 1／2 或更高處變白時也可以添加色液。
- 製作漸層蠟燭時化合精油的添加比例不超過 3%，以免影響漸層效果。
- 漸層蠟燭適合使用有高度的模具製作，選擇有角的模具效果會更好。
- 棕櫚蠟依照產生的不同結晶紋路，可分成下圖三種（由左至右）：雪花棕櫚蠟、皮革紋棕櫚蠟、冰晶棕櫚蠟。

使用具有高傳導熱特性的鋁模，讓結晶效果更加明顯，同時蠟液
操作溫度為 95℃時會發現外觀所呈現的紋路大不相同。雪花棕
櫚蠟的雪花紋路結晶像水結冰後在顯微鏡下呈現的結晶體；皮革
紋乃因有一塊塊大小相似的圖形像似皮革紋路，所以稱為皮革紋
棕櫚蠟；冰晶棕櫚蠟細看很像冰塊敲成碎冰的模樣，所以取名冰
塊結晶棕櫚蠟，在購買棕櫚蠟時只要從名稱就能清楚了解為何種
結晶效果，非常方便。

多肉植物生態蠟燭

Succulent ecology candle

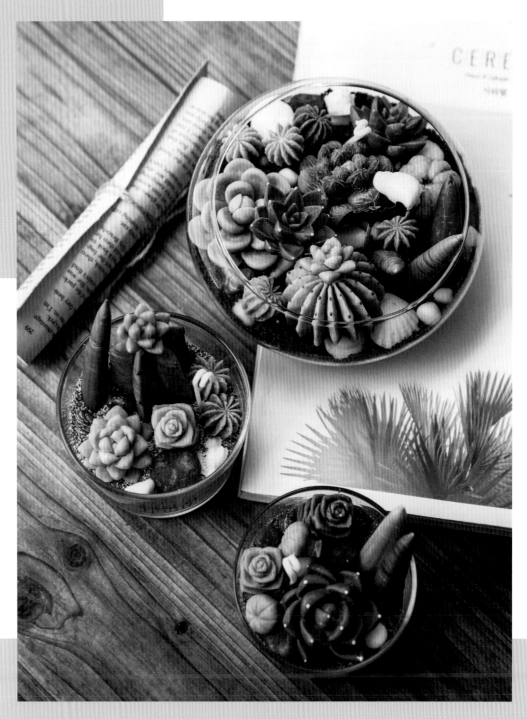

該作品從頭到尾完全只使用一種蠟材 —— 棕櫚蠟來製作，由於棕櫚蠟的原形呈粉狀，很像是沙粒的質感，所以取棕櫚蠟來作為底部的沙子，並藉此示範棕櫚蠟不結晶的操作方式。

工具 Tools

電子秤
測溫槍、熱風槍
加熱器
鋼杯、玻璃杯
各種樣式的多肉植物矽膠模具
鑷子

材料 Material

棕櫚蠟 75g
液體顏料
Candle Pen
燭芯

營養土：
棕櫚蠟 50g*2 杯
化合精油 2g* 2

作法 How to make

營養土

1

取 50g 棕櫚蠟（不須熔化），以木棒沾黑色液體顏料後在蠟裡攪拌混合均勻。

2

顏色會慢慢擴散，攪拌時需要有點耐心。

3

加入 2g 化合精油。

4

將精油與蠟粉充分攪拌後倒入玻璃容器裡。

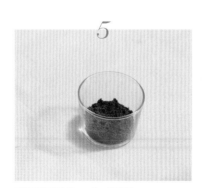

5

倒至容器約 1／4 高度。

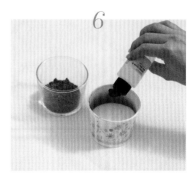

6

取 50g 棕櫚蠟加入 2g 化合精油後充分攪拌均勻。

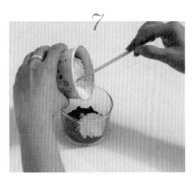

倒至容器約 1／2 以下高度。

用木棒將容器裡的蠟粉按壓平整。

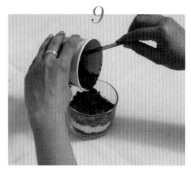

接著將剩餘的白色蠟粉與灰色蠟粉混合均勻，倒至容器 2／3 高度。

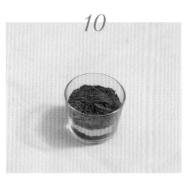

用木棒按壓平整，底部的沙漠意象即完成。

製作小石子

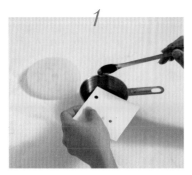

取大約 20g 棕櫚蠟熔化後，待溫度約 90℃時倒入黑色液體顏料調色。

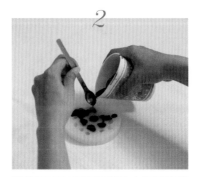

溫度至 70℃以下時倒入小石子矽膠模具。

待乾備用。

製作多肉植物

1

準備兩杯溫度 90℃的棕櫚蠟蠟液，一杯約 40g，一杯約 15g。

2

40g 蠟液調成深色以作為多肉的主色，15g 蠟液調淺色，作為多肉的表面。

3

待兩杯蠟液溫度同為 60 ～ 70℃時先倒入一點淺色。

4

接著馬上倒入深色至全滿。

5

依照上述步驟倒入其他矽膠模，部分矽膠模也可只倒入深色蠟液。

6

蠟液不夠時可再增加棕櫚蠟蠟液，並調製其他深色。

7

製作漸層色時記得兩色溫度要接近 60 ～ 70℃左右，若是淺色溫度過低可用熱風槍加熱後再倒入。

8

淺色倒完後馬上倒入深色。

9

製作完畢後靜待其凝固。由於棕櫚蠟熔點比大豆蠟高，因此凝固時間比大豆蠟快很多。

10

待蠟完全凝固，拉鬆模具周圍後翻開，用指腹將蠟推出來。

11

邊緣用美工刀將蠟塊削乾淨。

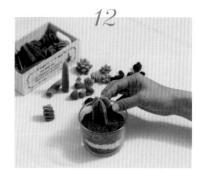

12

將製作完成的蠟燭放進玻璃容器裡裝飾。

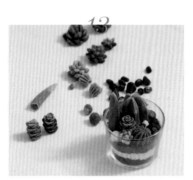

13

錯落排列營造層次感。

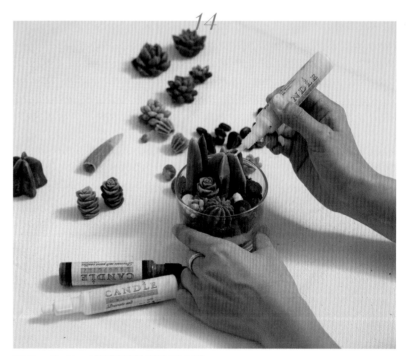

14

用 Candle Pen 在多肉植物表面點上刺。

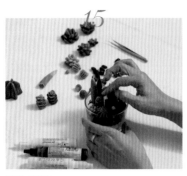

穿入燭芯。

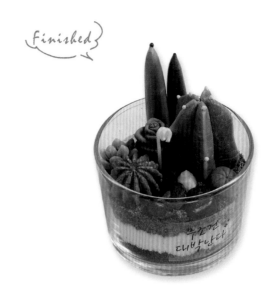

> **Tip**：小石子修飾技巧

用鑷子將小石子刮出一道痕跡。

接著取竹籤沾溫度 70℃蠟液塗抹刮過的痕跡，小石子就會呈現自然真實感了。

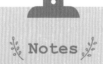

❧ Notes ❧

- 製作小石子時，若想要呈現石頭樸實的顏色，要在 70℃以下不結晶時倒入，若想要呈現結晶感，就改為95℃倒入模具。
- 製作雙色時務必倒入淺色後馬上倒入深色，若有時間間隔則會產生明顯分層。

彩色礦石蠟燭

Colour ore candle

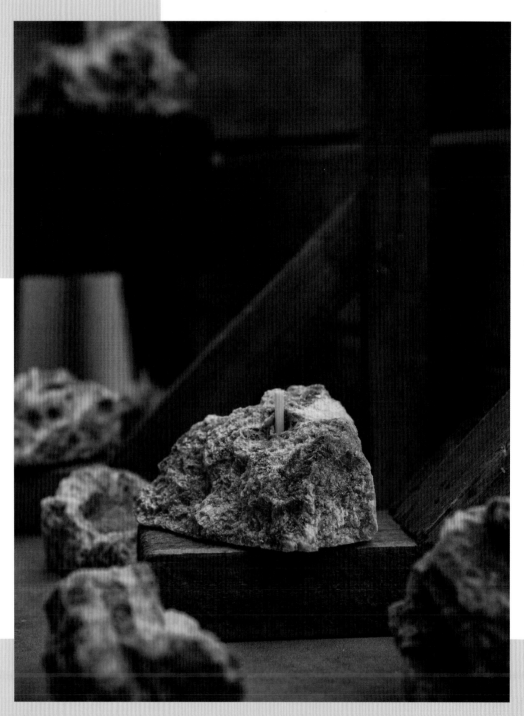

每顆礦石皆是世界上獨一無二的存在，讓我們運用棕櫚蠟的結晶特性製作如同從礦山挖取的珍貴礦石吧！學會此技法後，您也可以嘗試做出各月分的誕生石。

加熱器、鋼杯
熱風槍、測溫槍
不鏽鋼盤、電子秤
鐵鎚、刀片
四角 PC 模具

棕櫚蠟 360g
液體顏料
封口黏土
燭芯
紙杯

作法 How to make

1

秤 180g 棕櫚蠟並加熱至熔化溫度 120℃。

2

將蠟液分成 3 杯各 60g，並調綠、黃、咖啡三個顏色。

3

分別將顏色混合均勻，此時調色速度須加快以防蠟液降溫過低，必要時用熱風槍再次加熱。

4

調色完畢後，在蠟液溫度 100 ～ 110℃時從對角線快速倒入不鏽鋼盤。

5

在不鏽鋼盤四個角製作出不同區塊顏色，厚度約 0.3 ～ 0.4cm。

6

您有發現嗎？不鏽鋼盤上的顏色不容易混合也不會彼此暈染；若是將蠟材換為柱狀大豆蠟，會發現倒入後的顏色很容易混合在一起。

當蠟液凝固，溫度低於 56℃以下時會自動與盤子分離，此時就能輕易將蠟整片拿起。

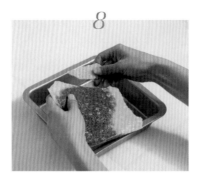

將蠟片剝成大小不等的碎塊。

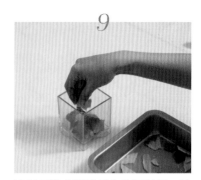

取封口黏土將模具的孔洞封起，接著將蠟片碎塊放入。

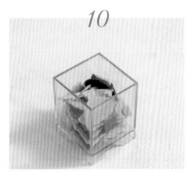

放至約容器的 3 ／ 4 高度。

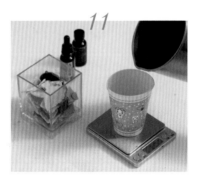

另外準備三杯各 60g 已熔化的棕櫚蠟，溫度為 120℃。

將三杯蠟液分別調製白、薄荷綠、黑等三色。

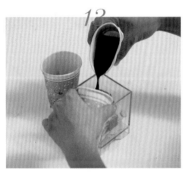

待溫度 100 ～ 110℃時，從模具的對角線交錯倒入已完成調色的蠟液。

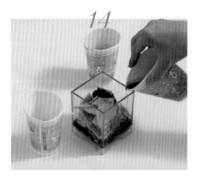

三個顏色輪流在模具的四個角倒入。

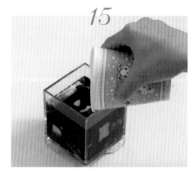

最後倒入的蠟液須蓋過所有蠟片，若是蠟片有點露出，可再熔蠟調色補上。

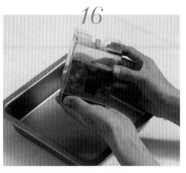

16

蠟燭凝固後從模具中取出。

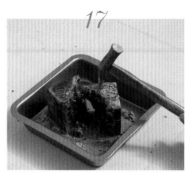

17

用鐵鎚將其一分為二,各自敲成大小不一的形狀。

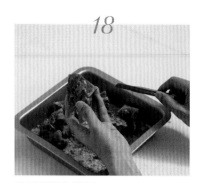

18

挑出塊狀的蠟燭。

19

用刀片修整邊緣。

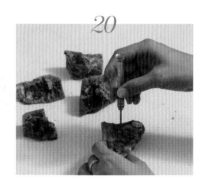

20

以鑽頭輕輕旋轉穿過一個孔後放入燭芯。

Finished

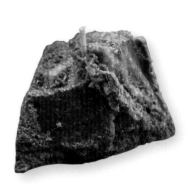

✄ Notes ✄

- 製作棕櫚蠟的作品時我習慣以色液調色,若使用色塊,則需要加入比以往用在大豆蠟或白蜜蠟上更多比例的顏料才會較顯色。主要原因是棕櫚蠟本身為較不透明白色,顏料容易被主體顏色吃掉的緣故。
- 此作品在調色時,蠟片顏色最好有深有淺,如此一來視覺效果會更好。
- 為了讓結晶效果明顯,倒入的溫度須在 95℃以上。
- 勿使用高導熱鋁模,否則倒入蠟液後蠟片較容易熔化掉。

凝膠蠟燭臺 Gel candle holder

想像您正迎著海風，恣意地漫步在沙灘上，此時心境是不是感到特別放鬆舒暢。
讓我們運用凝膠蠟的清澈透明感製作深具海洋氣息的燭臺吧！

<table>
</table>

· 工具 Tools ·	· 材料 Material ·
加熱器、熱風槍	MP 凝膠蠟
測溫槍、鋼杯	固體顏料
攪拌勺	白沙
大直徑玻璃容器	海洋景觀裝飾
小直徑玻璃容器	
鑷子	

作法 How to make

1

準備一大一小玻璃容器，並在大玻璃容器鋪上白沙。

2

不需太平整，製作出自然弧形即可。

3

放入小玻璃容器，思考一下待會要放的位置。

4

將固體的 MP 凝膠蠟剪成小塊作為墊子。

5

讓小玻璃容器平整的置於大玻璃容器裡，確認玻璃沒有傾斜。

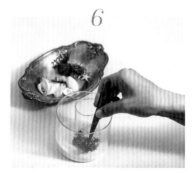

6

開始放入馴鹿苔與裝飾物。

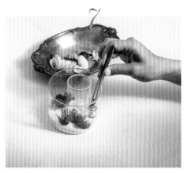

7

從外側觀察裝飾品的擺放位置。

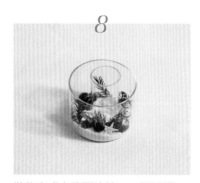

8

裝飾完成之後開始熔 MP 凝膠蠟。

9

待凝膠蠟溫度 95℃時倒入玻璃容器內，由於馴鹿苔與葉材較不耐熱，請避開再倒入。

10

倒至一半高度時停止。

11

準備一杯凝膠蠟，在溫度 105℃時加入少許固體顏料。

12

將顏色混合均勻，待溫度 95℃時倒入玻璃容器裡。

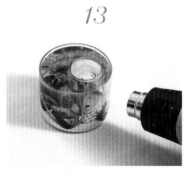

13

用熱風槍慢慢將分層的線條吹熔。

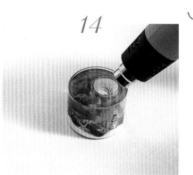

14

頂部的氣泡請用熱風槍吹破。

Finished

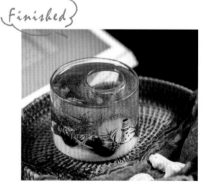

✤ Notes ✤

- 熔化凝膠蠟時需低溫慢慢加熱，高溫加熱容易產生黑煙，請務必開窗保持空氣流通。
- 準備耐高溫的裝飾材料，較不耐熱的素材容易產生氣泡。
- 馴鹿苔與葉材類屬較不耐熱的素材，倒蠟時避免從其上方倒入。
- 凝膠蠟呈透明狀，顯色度非常高，調色時需一點一點慢慢下顏色。
- 使用凝膠蠟時須使用不銹鋼工具，以防止氣泡產生。

雞尾酒蠟燭

Cocktail candle

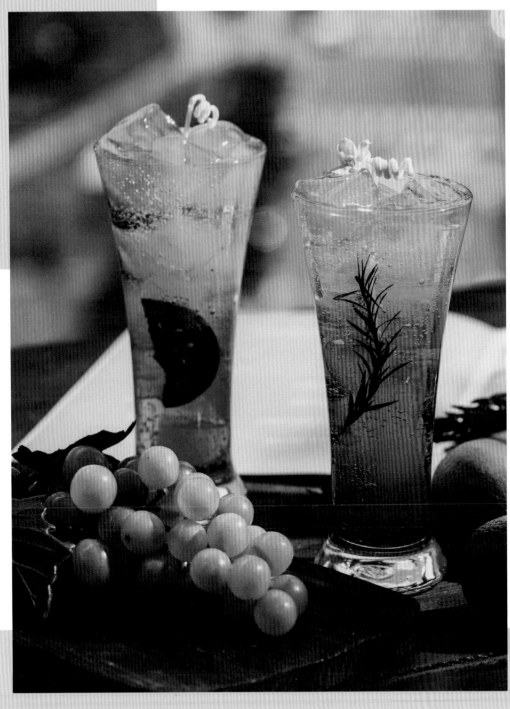

開始製作雞尾酒蠟燭前，先思考要呈現哪種色調，您可以設計一個由深至淺的漸層色，也可以挑選二至三種顏色做混色，若是沒有靈感，那就翻閱調酒相關書籍，腦海中就會跳出很多想法囉！

<div>

· 工具 Tools ·

加熱器、測溫槍
鋼杯、熱風槍
不鏽鋼盤
電子秤
攪拌勺
方形矽膠模

· 材料 Material ·

SHP 高溫凝膠蠟 50g
MP 凝膠蠟 250g
固體顏料
雞尾酒玻璃容器
燭芯
長夾子
花葉材
</div>

◦———— 作法 How to make ————◦

1

取 SHP 高溫凝膠蠟 50g 放上加熱器低溫慢慢熔化。

2

加入一點白色固體顏料讓蠟液顏色呈半透明。

3

將顏色攪拌均勻，待蠟液溫度為 110～120℃時倒入矽膠模。

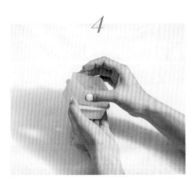

4

等待凝固後將蠟體脫模。

5

用剪刀將蠟體剪成冰塊大小後置於不鏽鋼盤上，接著以熱風槍將冰塊從霧面吹到變亮。

6

冰塊完成。

熔化 MP 凝膠蠟後盛裝 50ml 蠟液出來。

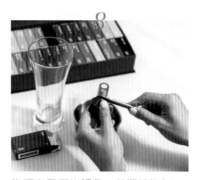

先調出最深的顏色，並攪拌均勻。

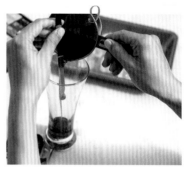

溫度 100 ～ 105℃時倒入玻璃容器，不要沾到容器邊緣，必要時可用攪拌勺輔助倒入。

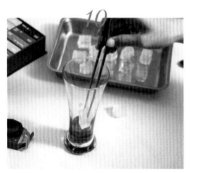

鋼杯留下一半的蠟液，接著玻璃容器裡放入冰塊。

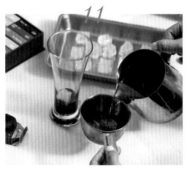

剩餘蠟液加入 110℃的末調色蠟液至 50ml 高度。

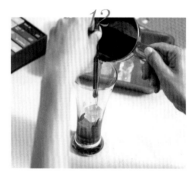

攪拌均勻後待溫度於 100 ～ 105℃時倒入玻璃容器中約 1／3 高度。

接著放入冰塊蠟燭擺飾。

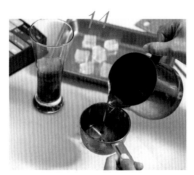

剩餘蠟液再加入 110℃的末調色蠟液至 80ml 的刻度，攪拌均勻。

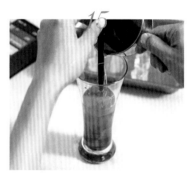

待蠟液溫度於 100 ～ 105℃時倒入玻璃容器 2／3 的高度。

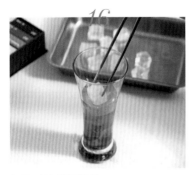

加入冰塊蠟燭裝飾。

放入葉材或果乾並調整位置。

小鋼杯蠟液再加入未調色的蠟讓顏色變淡，100～105°C時倒至七分滿。

置入冰塊，擺放時盡量將漂亮的角度向外。

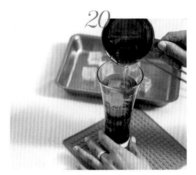

如步驟 18 將剩餘的蠟液加入未調色蠟液，顏色比上一層更淡，溫度 100～105°C時倒至八分滿。

若玻璃杯邊緣有氣泡，請用熱風槍吹破。

放入較小顆的冰塊。

盛裝一杯約 50ml 的未調色蠟液，加入一點黃色顏料。

由於要作頂部收尾動作，顏色須選淺色。

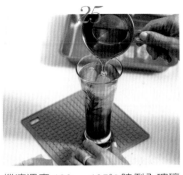

蠟液溫度 100～105℃時倒入玻璃容器，預留一點高度放置冰塊。

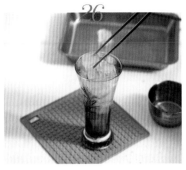

放上冰塊。

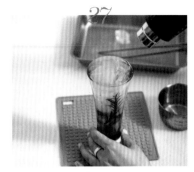

用熱風槍輕輕將冰塊表面吹亮。

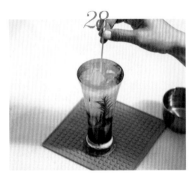

穿入燭芯。

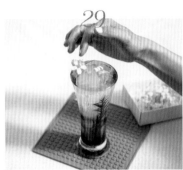

捲燭芯並放小花裝飾。

Finished

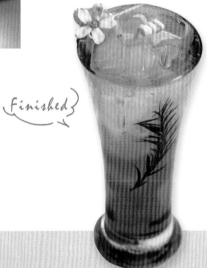

Notes

- 使用高熔點 SHP 高溫凝膠蠟製作冰塊，MP 蠟液倒入後才不會把冰塊熔掉。
- 冰塊調成半透明顏色，才能呈現出在雞尾酒內晶瑩透亮的效果。
- 每次倒入顏色前後先放入冰塊，讓蠟液顏色快速降溫，減少與上下顏色的混合。

果醬蠟燭

Jam candl

製作果醬蠟燭時，我曾經試過先放入水果再倒入果醬蠟液，但這樣的步驟容易使
蠟液無法滲透到所有水果的縫隙間，也會因凝膠蠟蠟液屬高導熱性質，致使水果
受到蠟液影響而熔化，所以在製作蠟燭過程中常會因溫度稍微不對或順序不同而
產生難以預測的結果，然而保持實驗家精神不斷嘗試，這就是蠟燭製作過程中令
人感到有趣的地方。

工具 Tools

加熱器、電子秤
熱風槍
測溫槍
攪拌勺
鋼杯
剪刀
水果造型矽膠模具
不鏽鋼長夾

材料 Material

水果配方
(硬脂酸 32g、高溫 SHP 80g、155 石蠟 80g，共 192g)

MP 凝膠蠟
固體顏料
玻璃容器
燭芯
燭芯貼紙

作法 How to make

硬脂酸熔化後，秤 32g 入鋼杯。

熔化 SHP 高溫凝膠蠟，倒 80g 至步驟 1 的鋼杯裡。（加硬脂酸共 112g）

熔化 155 高溫石蠟，倒 80g 至步驟 1 鋼杯裡。（加硬脂酸與 SHP 共 192g）

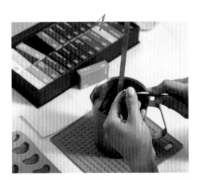

鋼杯的蠟液溫度為 120°C 時開始調色。

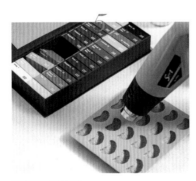

加熱矽膠模具。

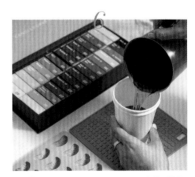

蠟液溫度於 110 ～ 120°C 時先將蠟液倒入雙層紙杯。

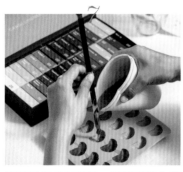

接著用攪拌勺輔助，將蠟液倒入矽膠模，製作 20 個橘瓣。

待其凝固全乾後將蠟燭從模具中取出。

修剪多餘的蠟塊，放一旁備用。

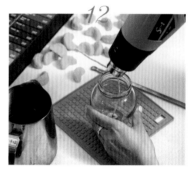

燭芯底座黏貼燭芯貼紙後固定於容器正中間。

熔化 MP 凝膠蠟，溫度 105℃時加入一點顏料攪拌均勻。

先用熱風槍將模具加熱，接著待蠟液溫度於 95 ～ 105℃時倒入玻璃容器。

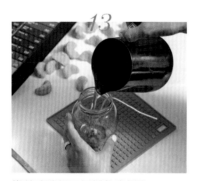

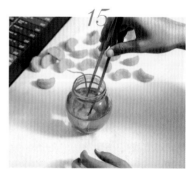

靠著玻璃杯口徑低角度倒入。

大約倒至容器 1／2 處再高一點的位置。

蠟液溫度 80℃時，將橘瓣逐個置入。

16

置放時取水果較漂亮的角度朝外，
依序從玻璃邊緣放入，過程中容器
裡的蠟液也逐漸上升。

17

最後，將剩餘蠟液加熱至 95℃時倒
入縫隙。

18

有大氣泡的地方用熱風槍以低風速
吹向玻璃表面讓氣泡排除，但勿在
同個位置吹太久，否則會使凝膠蠟
升溫導致水果熔化。

finished

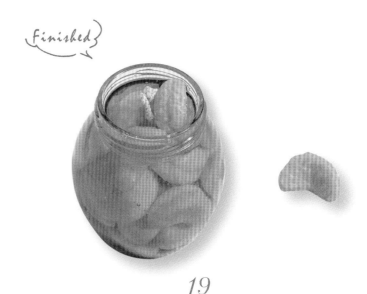

19

整理燭芯，作品完成。

Notes

- 凝膠蠟本身呈透明狀，顯色度很高，調製果醬顏色時須注意，若是顏色過深會使裡面的水果難以顯現。
- 不能使用 Pigment 調色，否則會使 MP 凝膠蠟變成不透明。
- 把蠟液倒入模具與容器前，若先將容器加熱，可有效防止容器邊緣產生微小氣泡，或是蠟燭無法與容器邊緣貼合的問題。

魔法水晶球

Magic crystal nightlight candle

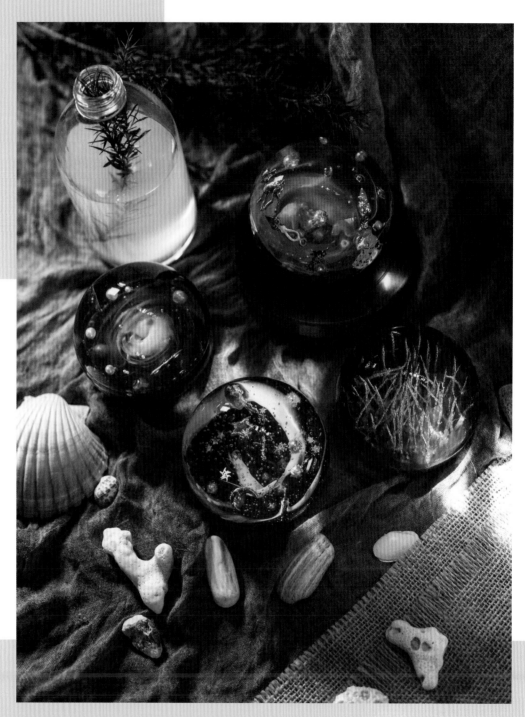

這是一個人見人愛的作品,然而操作過程非常有難度,因此 Kate 會鉅細靡遺地示範說明,您只要跟著書中步驟多練習幾次,抓到訣竅後就能創作出美麗的作品喔。

<table>
<tr><td>

· 工具 Tools ·

熱風槍
鋼杯
測溫槍
加熱器
攪拌勺
鑷子、錐子
球形矽膠模具
轉盤

</td><td>

· 材料 Material ·

裝飾材料
固體顏料
SHP 凝膠蠟 600g

</td></tr>
</table>

作法 How to make

1

準備高耐熱球形矽膠模具將其上下分離，留下底部的矽膠模具。

2

秤 600g 的 SHP 凝膠蠟並加熱熔化至 130℃，接著用熱風槍將矽膠模具吹整加熱。

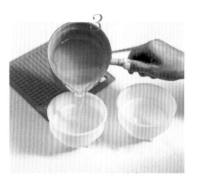

3

一手拿著測溫槍，另一手拿著熱風槍開至高風速吹模具，測得模具溫度 130℃左右時將 SHP 倒入模具 1／2 高度。

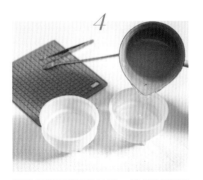

4

倒入兩顆矽膠模具後，等待其降溫至 60℃以下，最後取用底部氣泡最少的蠟體。

5

準備耐熱的裝飾材料。

6

秤 150g 的 SHP 蠟液，溫度至 120℃時加入淺色。製作第二層時，調製的顏色不能過深，否則會使球體能見度變差。

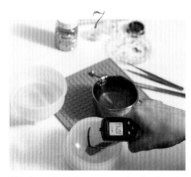

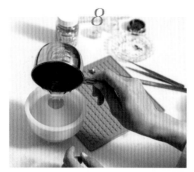

蠟液溫度降為 100℃左右時，如同前面步驟將模具的上蓋加熱至 100℃左右並與底模蓋緊。

低角度將蠟液倒至整顆球的 2／3。

使用鑷子將最輕的裝飾材料放入蠟液裡，若過重會像石頭沉入水底，最後裝飾材料都躺在底層了。

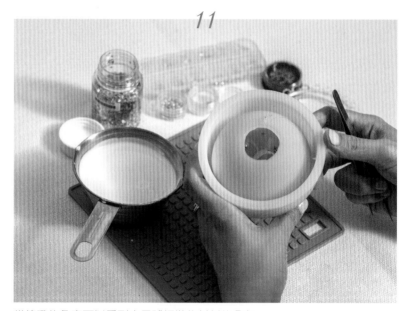

位置可以分散放在第二層，有高有低，有的在中心有的在邊緣，請勿搓到第一層。（因為第一層蠟已經凝固）

從俯瞰的角度可以看到水晶球裡裝飾材料的分布。

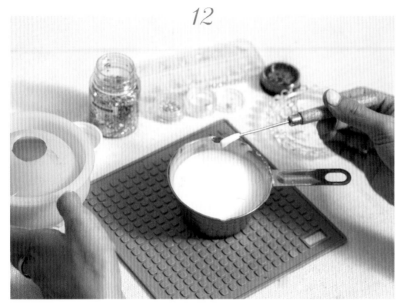

接著做雲霧繚繞意象。先準備 SHP 蠟液並加入大量白色固體顏料讓顏色呈不透明，用不鏽鋼錐子沾白色蠟液，讓蠟液包覆在整個尖面。

將沾有白色蠟液的錐子放入第二層蠟液裡，以螺旋方式在蠟液外圍轉動，繞一圈或兩圈皆可。

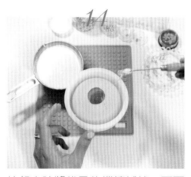

拉起來時將錐子的蠟擦拭掉，不要放入蠟液裡。

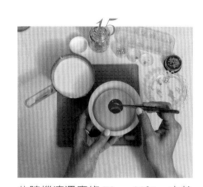

此時蠟液溫度約 70～80℃，由於蠟液較為濃稠，可放入較重的裝飾材料。（記得有方向性的材質需倒過來放）

等第二層溫度降至 60℃以下再開始做第三層。

第三層製作的顏色要比第二層更深。

調好顏色後，蠟液溫度接近 100℃時，加熱模具邊緣至 100℃。

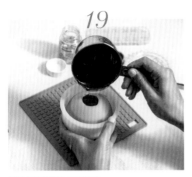

19

蠟液倒滿整個球體。

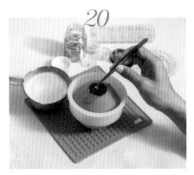

20

放入輕的裝飾材料，用錐子戳進去。

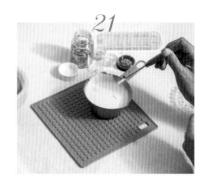

21

重複前面步驟製作雲霧繚繞感。

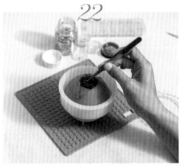

22

最後，放入較重的裝飾材料，等待一個小時讓作品全乾。

23

全乾後將模具上下分離。

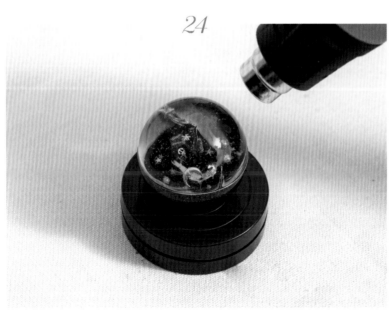

24

此時看到表面有點微小氣泡，可將水晶球放在轉盤上，一邊旋轉一邊用熱風槍低速吹整。

25

吹整四周時，每次 10 ～ 15 秒後停止，接著散熱 10 ～ 15 秒。

26

球體溫度絕對不能高於 60℃以上，否則會有坍塌熔化的危險，若溫度偏高可用循環扇快速降溫。

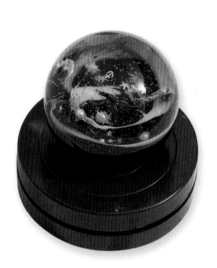

27

吹整至球體變亮即完成，往後若是水晶球沾染灰塵或不亮了，可以相同方式保養。

Notes

- 製作水晶球時，第一層透明蠟可同時製作二至三顆球再從中選擇氣泡最少的來操作，未使用的待凝固後取出丟回蠟鍋可重製使用。
- 水晶球製作分為三層，第一層透明，第二層淺色，第三層深色，如此一來球體才會有清澈剔透的感覺。
- 裝飾材料建議準備耐熱材質，以防蠟液溫度過高導致裝飾材料產生過多氣泡。
- 該作品的困難度在於蠟液狀態與溫度，SHP 凝膠蠟若在 100℃以上高溫狀態下，蠟液會像水般流動性高，因此放入較重的材料時會往下沉；當 SHP 凝膠蠟逐漸降溫時，蠟液會變得較稠，此時放入較重或較大的裝飾材料才能浮於半空中。
- 製作每一層時，若表面有氣泡可用熱風槍吹破，但要是在蠟液裡頭的氣泡則無法吹除。製作過程中難免有起泡產生，有時會因放入裝飾材料一併將空氣帶入。

透明永生花蠟燭

Transparent preserved flower candle

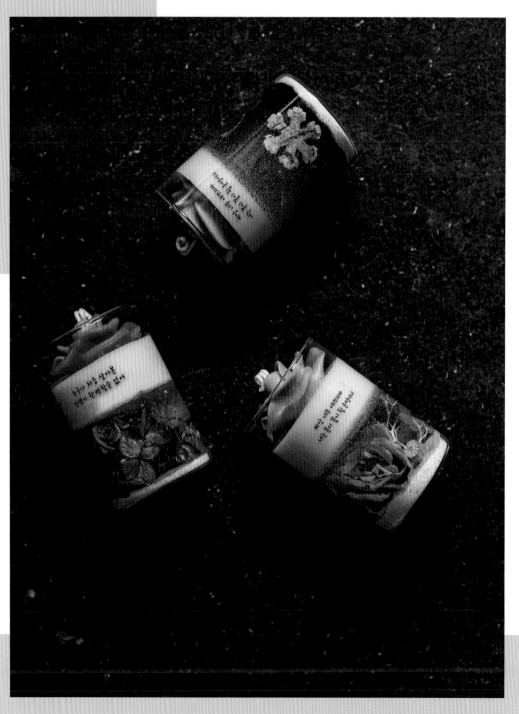

該作品使用了三種蠟材，第一層利用 MP 凝膠蠟的透明感，讓花朵欣賞不會受到影響；第二層因為是放入容器裡，所以使用容器蠟材；最上層的花朵因需要利用模具製作，因此使用柱狀大豆蠟或白蜜蠟，甚至石蠟、棕櫚蠟皆可，唯獨不能用容器大豆蠟，因為若使用容器大豆蠟製作模具蠟燭，會因為硬度不夠以及太油等因素，造成脫模時有碎裂問題發生。

作法 How to make

1

在乾淨的玻璃容器內倒入一層沙子，沙子不宜過高，以免壓縮花材的視角。

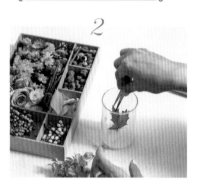

2

修剪花材的枝與梗，放入容器。（不要高過 1／2）。

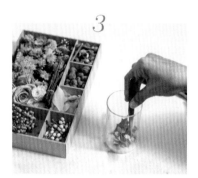

3

放入花材時可稍微插入沙子裡半固定，以免倒入蠟液時花浮起來。

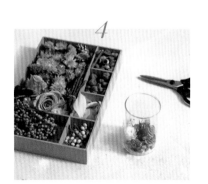

4

素材有花的作品除了留意顏色搭配的和諧度外，加入果實與葉材會更加襯托出花朵的美。

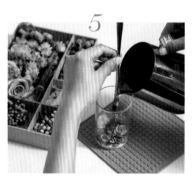

5

熔 200gMP 凝膠蠟，溫度於 95 ℃時倒入，可用攪拌勺輔助以低角度避開花朵正上方倒入。

6

蠟液高度須蓋過花材。（約容器1／2位置）

7

表面的氣泡可用熱風槍開低速吹除，完成後等待凝固。

8

融 30g 白蜜蠟，溫度於 100℃時加入固體顏料。

9

確認好顏色後，於 95℃時加入 2g 化合精油。

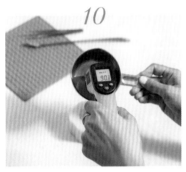

10

蠟液溫度為 90℃時準備倒入矽膠模具。（倒入前模具記得先充分加熱）。

11

倒至全滿，待蠟燭約七、八成乾後，穿入竹籤預留燭芯的孔。

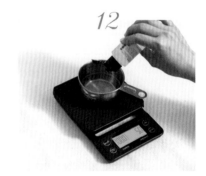

12

確認玻璃內的蠟燭全乾後，融 70g 容器大豆蠟並加入 5g 化合精油。

13

一邊攪拌一邊慢慢降溫。

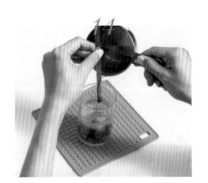

14

待溫度降為 50℃後，沿著攪拌勺倒入玻璃容器。

15

表面不平整時，用熱風槍低速吹整，等待其凝固。

16

花朵模具全乾後拿掉竹籤，拉鬆矽膠模具，用指腹將蠟燭推出。

17

中間層的大豆蠟全乾後開始進行組裝，首先用熱風槍將表面吹熔。

18

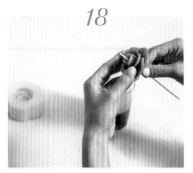

接著取燭芯穿過花朵。

19

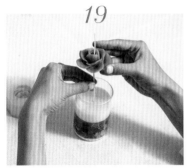

再穿入大豆蠟層，凝膠蠟層為造景用，所以燭芯無須穿入。

20

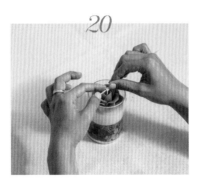

將花朵固定於大豆蠟上，修剪燭芯。

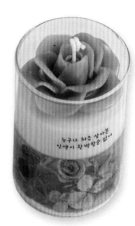

Notes

- 凝膠蠟若是倒入較不耐熱的花材裡，建議溫度以95℃操作，過於高溫會使花朵容易產生氣泡。
- 倒入中間層的大豆蠟前必須確認第一層的凝膠蠟已全乾，否則兩層蠟液容易混濁。
- 中間層的蠟液需待溫度降為50℃倒入，才不會影響第一層凝膠蠟的狀態。

寶石蠟燭

Jewel candle

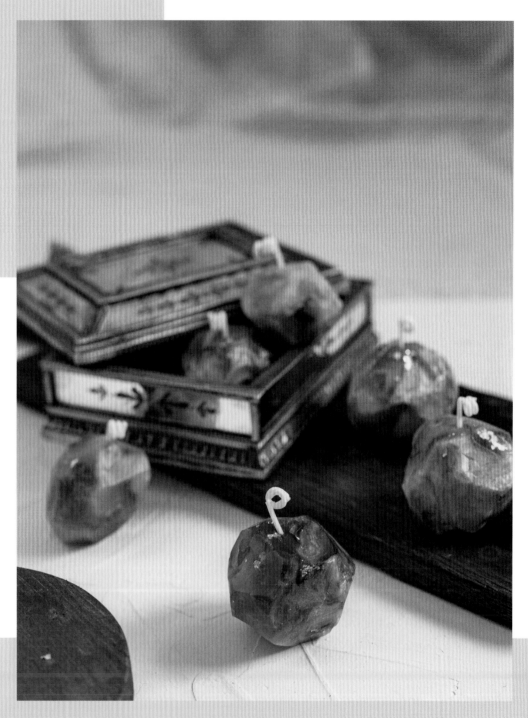

這是一款惹人喜愛的作品，只需利用石蠟的半透明特性，以手工切割成寶石狀，
即可獲得如同礦石般的透亮光澤感。

加熱器
鋼杯
刀片
電子秤
攪拌勺
鑷子

140 標準石蠟 69.3g
多重補充劑 0.7g（總量的 1%）
固體顏料
燭芯
烘焙紙
金箔
圖釘、竹籤

作法 How to make

將 140 標準石蠟與多重補充劑放上加熱器熔化。

準備一張烘焙紙，尺寸約 23*20cm 大小。

四邊向內折 1.5 ～ 2cm。

折直角成紙盒狀，並用圖釘半固定。

折好的紙盒需平整，並在平坦桌面操作。

用刀片將色塊以分散方式薄薄刮入紙盒，先刮主色：粉、酒紅、薄荷綠、草綠。一開始下的顏料分量不宜過多，否則會導致成品過暗，不見透明感。

7

接著再刮入黑、咖啡、桃子、象牙等固體顏料製造陰影與光折射，比例約主色的 1／3～1／4。

8

顏料刮完後分散置入一些金箔，顏料不要放得太靠近紙盒邊緣。

9

將已融好的 69.3g 石蠟與 0.7g 多重補充劑混合均勻，於溫度 100℃ 左右時倒入紙盒裡。

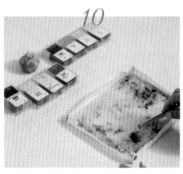

10

用鑷子將顏料沉澱較深的地方暈開。

11

待蠟燭表面溫度在 55℃以下時，將四邊圖釘拿掉。

12

將蠟集中揉在一起。

13

溫度不燙手時，把紙拿掉繼續搓揉。盡量往中間搓揉使其不要有大空洞，直到搓成一個球形。

溫度約 40～43℃時，開始用刀片垂直切出稜角的形狀，剛開始切時蠟燭還有點軟，注意左手力道，以免太過用力導致變形。

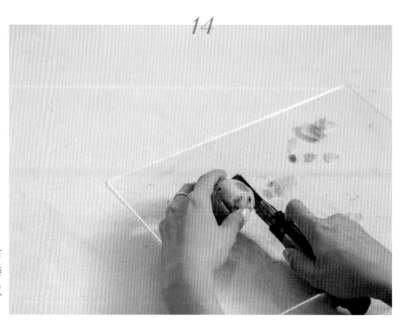

14

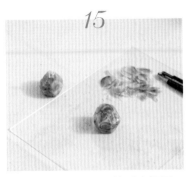

15

旋轉每個面時邊用刀片垂直切下，
完成後選一面作為正面。

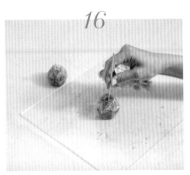

16

先插入竹籤預留燭芯位置。

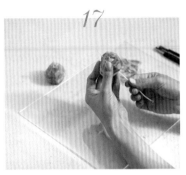

17

穿入燭芯。

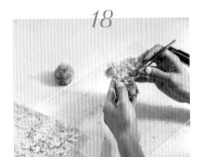

18

有些縫隙比較大的地方放入金箔裝
飾。

Finished

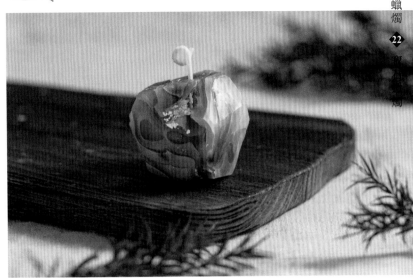

🔖 **Notes**

- 寶石蠟燭的顏色可參考坊間寶石相關書籍的照片，由於寶石呈透明狀，陰暗與折射光體可用黑、咖啡、白、象牙顏色呈現。
- 此作品如果使用 Pigment 顏料會呈現偏暗的不透明感，不建議使用。
- 多重補充劑只能加 1% 是為了呈現表面的光澤感，若超過 1%，使用刀片切割時容易分裂。
- 蠟液倒入的溫度若過高易使顏色染在一塊；倒入的溫度若過低，成品會較無光澤且容易產生氣泡。

地球之外遙遠的太陽系行星雖遙不可及，但向來是眾人亟欲探索的未知領域。太陽系中的每顆行星除了大小不同，其外觀面貌也各異其趣，接下來就讓我們用蠟燭打造成銀河系星體。這次示範剛被發現的「TOI 1338 b」，這是一顆由粉色、紫色、藍色構成的超夢幻粉紅行星。

加熱器
熱風槍
鋼杯
電子秤
攪拌勺
測溫槍
圓球 PC 模具

140 標準石蠟 225g（總量的 90%）
硬脂酸 25g（總量的 10%）
顆粒石蠟（Easy Paraffin）
固體顏料
二氧化鈦
溼紙巾
燭芯

作法 How to make

開始操作前，先在紙
上規劃出球體與顏色
的呈現，製作時因為
模具呈倒放狀，所以
從藍紫色（1）開始
操作。

藍紫色（1）

紫粉色（2）

咖啡色（3）

白色（4）

粉色（5）

紫粉色（6）

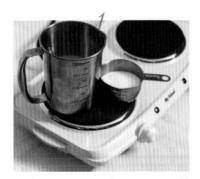

先將 140 標準石蠟與硬脂酸加熱熔
化，接著準備另一個新的鋼杯裝入
225g 石蠟與 25g 硬脂酸蠟液，混
合在一起。（PC 模具的蠟液總重
是 250g）

將圓形 PC 模具上下分開，穿入燭
芯後使用封口黏土固定。

將蠟液加熱保溫至 120℃左右，然
後取一個小鋼杯，從大鋼杯倒出
30ml 蠟液。

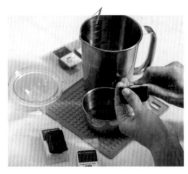

先加入藍色固體顏料攪拌均勻，顏色確認好後加入一點紫色固體顏料。

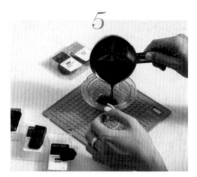

攪拌均勻後，待溫度 100℃時倒入模具（薄薄一層）。

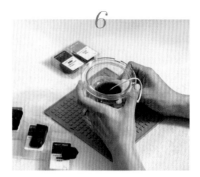

以醒酒動作讓蠟液在模具上轉動 2 圈。

當邊緣凝固一層薄膜時。

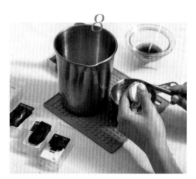

在原先的小鋼杯中加入白色固體顏料，讓顏色變淡。

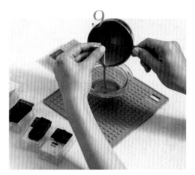

溫度在 85℃時，沿著燭芯倒入約 0.5cm 高度。

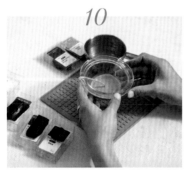

再次以醒酒動作搖晃，待其表面形成薄膜半凝固。

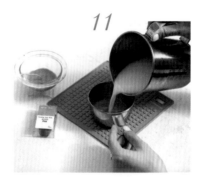

接著將大鋼杯中的蠟液倒入小鋼杯稀釋顏色。為了讓後面更容易調色，大鋼杯已先加入二氧化鈦調白。

加入粉色固體顏料。由於要製作漸層，因此顏色落差不要太大。

13

確認好顏色後，待溫度 85℃時，沿著燭芯倒入模具（薄薄一層）。

14

以醒酒動作搖晃，讓蠟液烙印在模具邊緣。

15

再將小鋼杯的蠟液顏色沖淡。

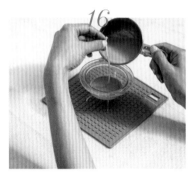

16

待溫度 85 ～ 90℃時，沿著燭芯倒入模具。

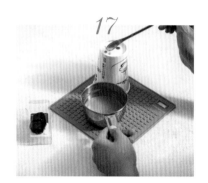

17

再以醒酒動作搖晃，當蠟燭表面形成薄膜時，小鋼杯調入咖啡色。

18

溫度在 85℃左右時沿著燭芯倒入，若蠟液溫度過低請先加熱。

19

以醒酒方式搖晃模具讓蠟液烙印在模具邊緣。當蠟燭表面形成薄膜時，將小鋼杯加入咖啡與黑色顏料。

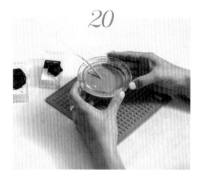

20

確認好顏色後於溫度約 85℃左右倒入，再以醒酒方式搖晃模具。

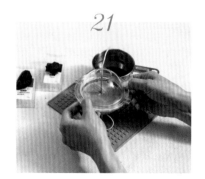

21

製作到中間層時將模具緊密蓋住。

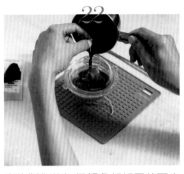

之後製作的每個顏色都如同前面步驟操作。
模具蠟燭表面形成薄膜後→小鋼杯調色→確認顏色→85℃時沿燭芯倒入。

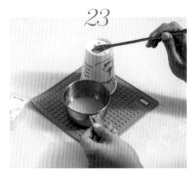

當蠟燭表面形成薄膜後，蠟液加入一些白色顏料，下一層加入更多白色顏料，確認顏色後於 85℃沿燭芯倒入。

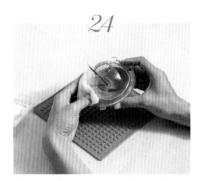

模具傾斜 45 度，用溼紙巾讓溫度快速冷卻。

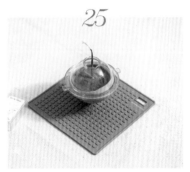

讓模具表面有不同厚度的顏色層次。

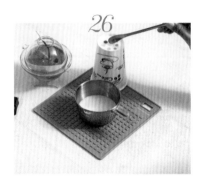

加入粉色，確認好顏色後於溫度 85℃時倒入。

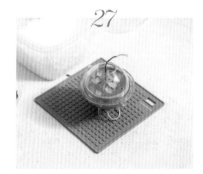

放入顆粒石蠟讓模具裡的蠟液迅速降溫也是一種方法，但注意不要靠近模具邊緣。

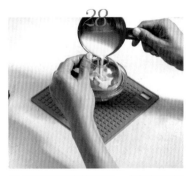

蠟燭表面形成薄膜後，小鋼杯調粉色，接著確認顏色後於 85℃沿燭芯倒入，再以醒酒方式搖晃模具，之後重複相同步驟。

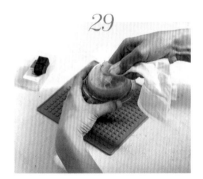

若是模具邊緣沾到蠟，請用溼紙巾擦拭乾淨，或用熱風槍輕吹後迅速用溼紙巾擦拭。

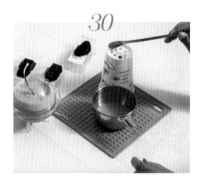

蠟燭表面形成薄膜後，小鋼杯調深粉色，確認顏色後於 85℃沿燭芯倒入，再以醒酒動作搖晃。

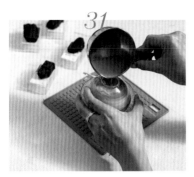

31

最後一層調紫色，重複上述步驟。

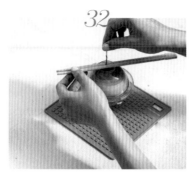

32

竹筷固定燭芯。

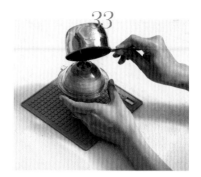

33

由於石蠟是高熔點蠟材，凝固後底部收縮比較嚴重，因此將剩餘蠟液加熱至 80°C 倒入補洞。

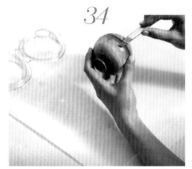

34

待全乾後即可脫模，剪掉底部的燭芯，用刀片將模具接縫不平整處修平。

Finished

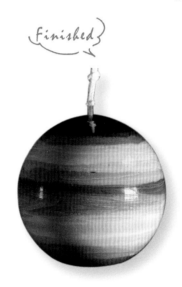

Notes

- 每一層蠟液溫度需控制在 85 ～ 90°C，溫度過低請加熱，溫度過高時可用小涼扇幫助降溫。
- 製作星球蠟燭時小鋼杯的蠟液需等模具中的蠟燭凝固，若蠟燭在表面有薄膜半凝固狀態時倒入，兩層的顏色會相融合；如果蠟燭在幾乎全乾時倒入，則兩層顏色的界線會清晰分明。
- 製作過程中操作的顏色越多手續越繁複，建議剛開始練習的新手可以三種顏色來製作就好，分別用三種顏色的深淺來表達色彩的層次感也很美。

捲菸蠟燭
Cigarette candle

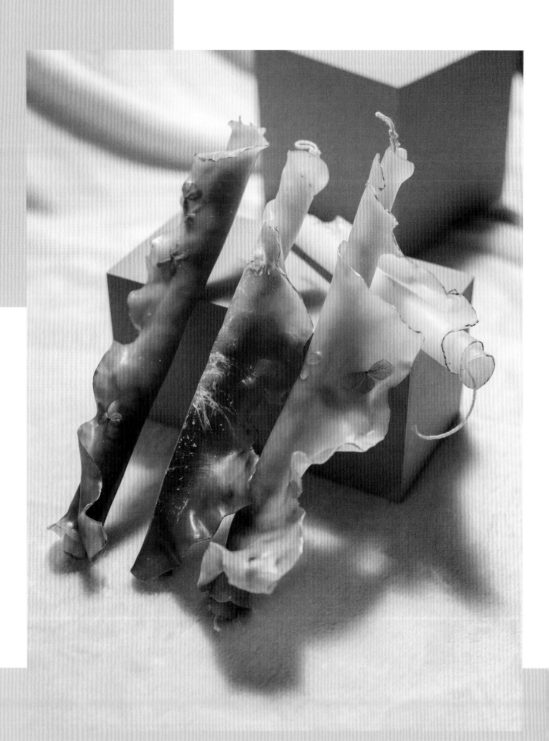

想要製作一顆漂亮的蠟燭並不難，只要掌控好溫度與蠟的狀態。現在就來教大家如何用手捏塑出捲菸蠟燭，操作過程中很像捏黏土般，要靠手的柔軟度與手溫捏塑出波浪狀邊緣。

加熱器
鋼杯
測溫槍
電子秤
剪刀
刀片

135 石蠟 64 g
微晶蠟 16g（總量的 20%）
金屬上色顏料
固體顏料
烘焙紙
燭芯
竹籤
不凋花花瓣

作法 How to make

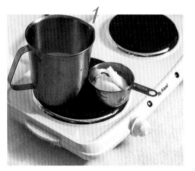

1

熔化 135 石蠟與微晶蠟，接著將 64g 135 石蠟與 16g 微晶蠟混合在一個小鋼杯。

2

將烘焙紙摺成紙盒狀。

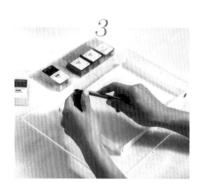

3

將固體顏料刮入紙盒內。

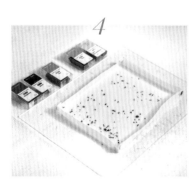

4

由左至右分別刮入深紫色、藍綠色、粉橘色。

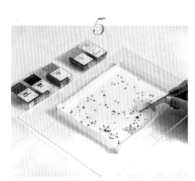

5

在紙盒邊緣放入不凋花花瓣。

6

蠟液溫度於 100 ℃時倒入紙盒裡。

7

用竹籤將沉澱的顏色暈開，並等待凝固。此時由左至右分別呈現深紫色、藍綠色、粉橘色。

8

當蠟液凝固後顏色開始變得較不透明，當溫度在 55°C 以下時，將紙盒翻面。

9

將烘焙紙剝開，選一面作為正面。

10

將蠟片四周以指腹捏薄，一邊捏一邊將蠟片往外延伸。

11

用剪刀將蠟片斜剪。

12

繼續將蠟片四周捏薄，並放上燭芯。

13

由燭芯開始向蠟片外圍捲起。

14

捲動過程中，開始調整蠟片形狀，趁蠟片餘溫尚存時繼續用手捏薄邊緣。

15

Finished

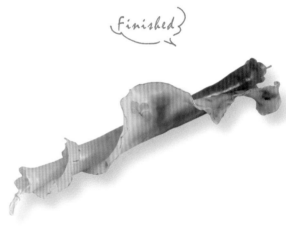

將邊緣摺出不規則荷葉邊，最後再用竹籤沾金屬顏料塗抹邊緣，讓線條視覺更明顯。

Notes

- 製作捲菸蠟燭時，蠟片裁剪成不規則形狀，捲起來視覺效果會比方形來的更好。
- 蠟片捲起來時，外圍的蠟片捏得越薄會越漂亮。
- 蠟片如果變得較硬時，可用熱風槍稍微吹整加溫使其有彈性時就能繼續捏塑了。

裂紋蠟燭
Cracked candle

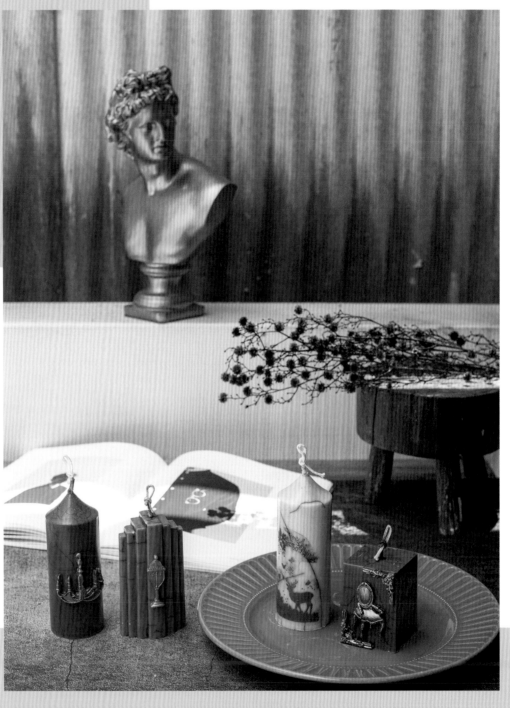

此作品是運用石蠟蠟材遇到冷熱高溫差時，因為收縮產生自然裂縫的原理而來，蠟材透過碰到冰水而影響裂縫大小，是個蠻有趣的實驗作品喔。

工具 Tools

鋼杯
加熱器
電子秤
攪拌勺
熱風槍
PC 模具

材料 Material

柱狀大豆蠟 90g
140 標準石蠟 90g
化合精油 9g（蠟總量 5%）
液體顏料
燭芯
封口黏土
竹籤
冷藏墨汁
溼紙巾

轉印貼紙：
轉印紙
楓木印章
透明印臺
浮雕金粉

作法 How to make

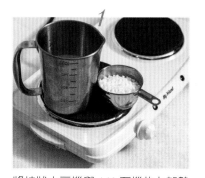

1. 將柱狀大豆蠟與 140 石蠟放上加熱器加熱至熔化。

2. PC 模具穿入燭芯並用封口黏土固定。

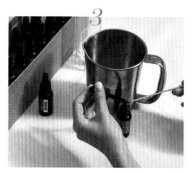

3. 將已融好的 90g 柱狀大豆蠟與 90g 140 石蠟倒入同個鋼杯並加入顏色。

4. 蠟液溫度於 85～90℃時，加入 9g 化合精油。

5. 攪拌均勻後 80～85℃時倒到 PC 模具，並用竹筷將燭芯固定在模具中心。

6. 蠟燭全乾後脫模取出，將底部燭芯剪掉。

7

準備一杯已冷藏的墨汁,將蠟燭泡入墨汁裡。(蓋過蠟燭頂部停留幾秒)

8

拿起蠟燭後使用溼紙巾將表面清潔乾淨,這時會看到裂縫滲進黑色墨汁,可重複再泡 1～2 次使紋路變得更明顯。

9

準備工具製作轉印貼紙。

10

楓木印章沾取透明印臺後蓋在轉印紙上,操作時可能會滑動導致模糊,須注意。

11

將多餘的地方剪掉。

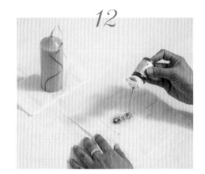
12

撒上浮雕金粉。

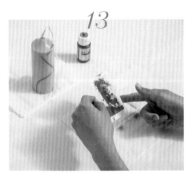
13

用手拍打,讓金粉完整黏著於紙上。

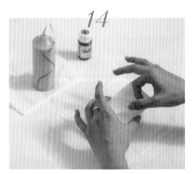
14

轉印紙反過來,用指頭彈掉邊緣多餘的粉。

15

用熱風槍將金粉吹成浮雕感覺。

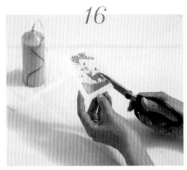

16

將留白處剪掉。

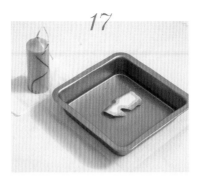

17

將轉印紙翻過來倒放在水面，讓水自然滲透在轉印紙上。

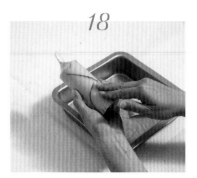

18

先將手指頭以及要黏貼轉印紙的蠟燭表面沾滿水。

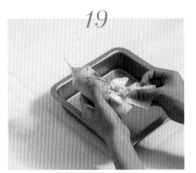

19

轉印紙放在預定位置上後，將底部的膜輕輕推開。

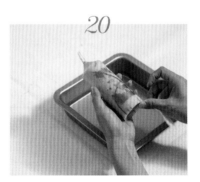

20

作品完成。

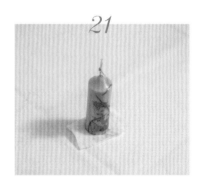

21

轉印紙平整的黏貼於蠟燭表面，如果不平整或有氣泡時可用底膜撫平貼紙，以將表面氣泡推出來。

Notes

- 墨汁的溫度更低時（快結冰狀態），蠟燭泡入後產生的紋路會更多。
- 蠟燭上有些細節墨汁擦不掉時，可用紙巾沾酒精或用卸妝巾擦拭。

鵝卵石蠟燭 Pebble candle

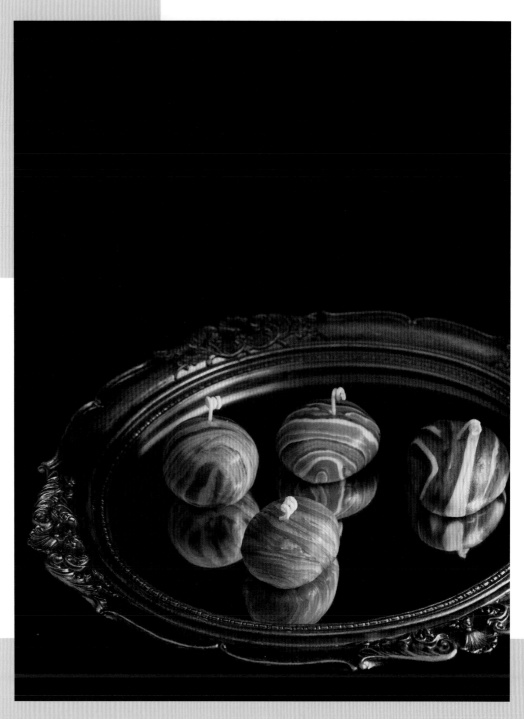

該作品是在不添加任何輔助劑情況下，趁蠟尚有餘溫呈現像似黏土的質感時，運用其彷彿香港 Hey Candy 手拉糖一樣的延展性，拉出細緻的線條並塑型，這個作品會讓您看到石蠟、大豆蠟與棕櫚蠟最大不同的特性。

<div align="center">

⟨ · 工具 Tools · ⟩

加熱器
鋼杯
電子秤
攪拌勺
方形矽膠模具
測溫槍
圓球 PC 模具
刀片
切割墊

</div>

<div align="center">

⟨ · 材料 Material · ⟩

125 石蠟 80g
固體顏料
過蠟燭芯

</div>

<div align="center">

作法 How to make

</div>

1

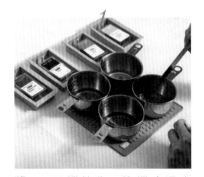

將 125 石蠟熔化，待蠟液溫度於 110 ℃時倒入四個小鋼杯（各 20g），並加入深淺不一的顏料。

2

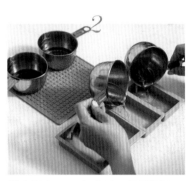

蠟液溫度 95℃左右時，分別倒入四個矽膠模具裡。

3

待蠟片溫度低於 50℃時取出，將四個顏色重疊在一起。

4

用刀片將蠟片對切，把不同層顏色重疊並稍微壓緊。

5

第三次對切後，一樣將不同層顏色重疊。

6

接著以手拉糖方式將蠟片壓緊並拉長延伸。

7

延伸後的線條細長且紋理細緻，這樣鵝卵石成品才會精緻漂亮。

8

將頭尾不整齊的地方切掉後切一小段下來。

9

以半圓球模具作為輔助，將蠟條放入模具製作弧度。

10

之後以同樣方式切段放入圓球表面製作弧度，記得要用力壓與推擠，讓表面弧度更為平滑。

11

由於模具側邊縫隙較小，切小段折成 U 形放入縫隙，同樣用力壓緊貼平模具。

12

確認皆有擠壓貼平整後即可脫模。

13

脫模後揉成一個橢圓形，接著放在操作檯上稍微修整表面。

14

中間插入竹籤後穿入燭芯，作品即完成。

finished

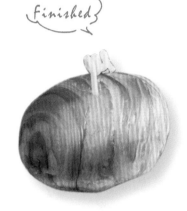

✿ Notes ✿

• 此作品會運用 125 石蠟是因為熔點低較好伸拉延展，也可使用 135 石蠟，但操作時間會較短，需要不斷加熱才有柔軟度；另一作法是參考捲菸蠟燭配方，在 135 石蠟裡加入微晶蠟。

仿眞水果—

水蜜桃蠟燭

Simulation fruit — Peach candle

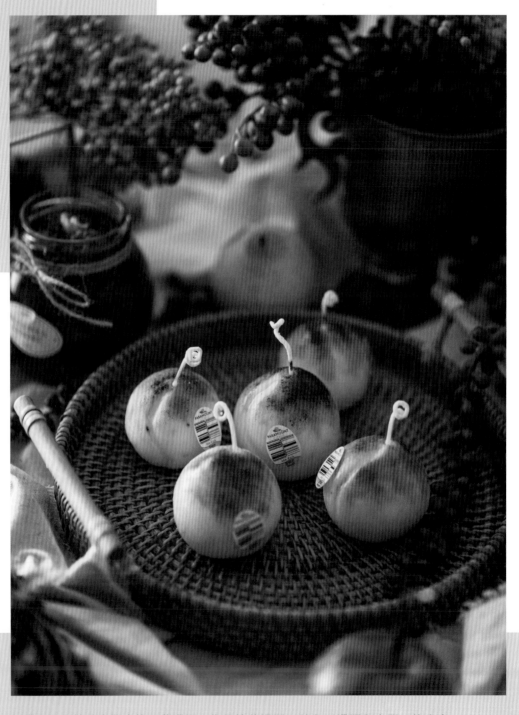

石蠟可用來做些高難度的工藝蠟燭，像是捲菸蠟燭、鵝卵石蠟燭與本單元的水蜜
桃蠟燭，當您學會水蜜桃蠟燭的做法之後，也可以相同技法製作蘋果、西洋梨、
檸檬等各種水果喔。

工具 Tools

鋼杯
加熱器
熱風槍
測溫槍
電子秤
刀片
水彩筆
湯匙

材料 Material

135 石蠟 80g
化合精油 2.4g
小蠟鍋（135 石蠟 200g 加微晶蠟 20g）
固體顏料
酒精顏料
海綿
竹籤
燭芯

作法 How to make

1

熔化後的 135 石蠟顏色透明清澈，秤 80g 至小鋼杯，待溫度 80℃時加入 2.4g 水蜜桃香味的化合精油。

2

將蠟液與精油混合均勻，邊攪拌邊把邊緣結塊刮入鋼杯中，蠟會因為溫度下降而從液體變成稠狀，此時繼續攪拌。

3

攪拌至蠟液溫度 52～54℃時用攪拌勺將蠟挖起放在手上，一邊將手上的蠟捏成圓形，若覺得燙，可以等溫度稍低一點再操作。

4

取適量的蠟捏到差不多大小即可，然後像黏土捏塑般慢慢塑成圓形。（不可用搓的，會使蠟碎掉）

5

接著在一頭捏成微尖形狀。

6

將蠟體放在操作檯上，確認是否有正。

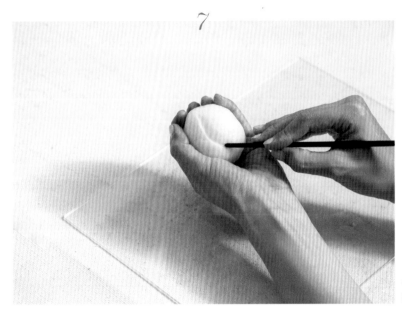

7

用水彩筆筆尾劃出
縫合線（股溝）。

8

底部捏出凹洞作為蒂頭，此時蠟體
表面尚不平整。

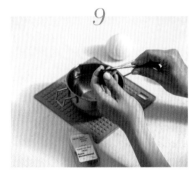

9

準備一個小蠟鍋，配方是 200g 135
石蠟，加上 20g 微晶蠟，並調入水
蜜桃色顏料。

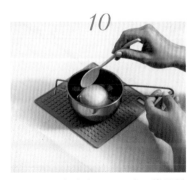

10

待蠟鍋溫度降為 85 ℃時，將蠟體
放入，稍微滾動讓整體浸泡 1 ～ 2
秒。

11

拿起後用手掌稍微塑形。

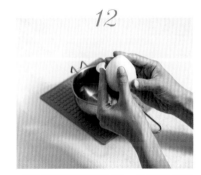

12

重複塑形與浸泡步驟，並用手指將
表面撫平。

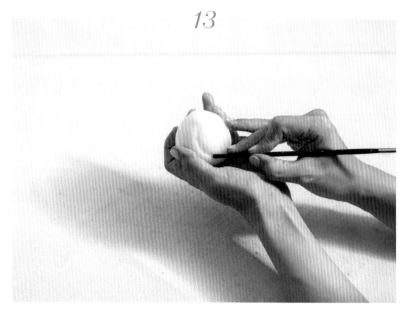

13

由於浸泡緣故，縫合線變
得不太明顯，此時用水彩
筆筆尾再畫一次。

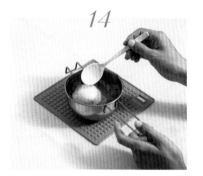

14

若是表面還不夠平滑可再泡一次蠟
鍋（蠟鍋溫度不能低於 78℃）。

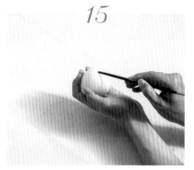

15

再加強一次縫合線。

16

此時表面已經平滑，頂部與縫合線
修飾完成。

17

接著開始製作水蜜桃外皮的紅斑，
將先前的蠟鍋秤 20g 至小鋼杯，調
入紅色、洋紅、咖啡色等顏料。

18

確認好顏色後，溫度
75～80℃ 左右時用
筆刷從頂部往下塗。

19

塗抹部位約整體 1／4，不要太多，
接著用熱風槍低速吹整表面。

20

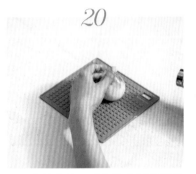

表面微熔化後，用拇指由頂部輕拂
紅斑讓其呈現薄薄一層。

21

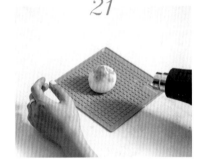

重複熱風槍低速吹整表面及輕拂紅
斑等動作，直到紅斑呈現均勻自
然。

22

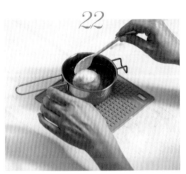

蠟鍋加溫至 70℃後，將整顆水蜜桃
蠟燭放入蠟鍋浸泡 2～3 秒。

23

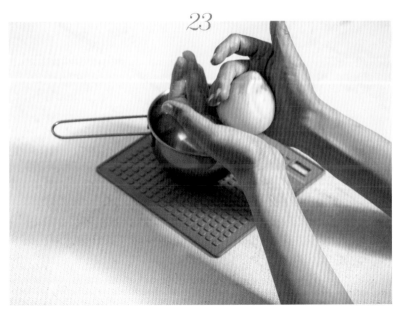

重複塑形動作。

24

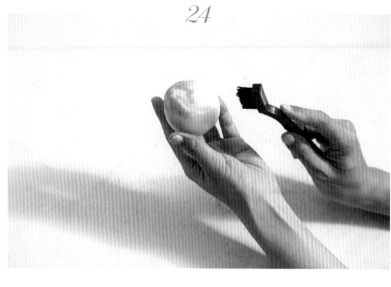

用平面塑膠刷輕敲，
讓整顆水蜜桃蠟燭表
面產生小孔洞營造絨
毛的效果。

25

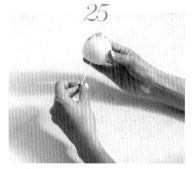

用竹籤先插入水蜜桃蠟燭中心，接
著再穿入燭芯。

26

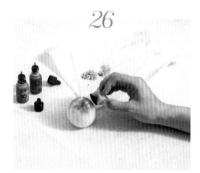

最後，準備酒精顏料（紅色、李子
色），用海綿沾取輕拍頂部。

Finished

Notes

- 請勿使用鋼刷以免將水蜜桃蠟燭表面敲壞。
- 製作仿真作品時為了達到逼真效果，建議買個實品來觀察形狀、外觀質感與顏色呈現。

模具製作

Mold making

模具製作在學習手作蠟燭過程中很重要，在此課程中您會學習到製作模
具的要領，只要遵循各步驟操作，您也能做出好品質的模具。

· 工具 Tools ·

電子秤
熱熔膠槍
刀片、剪刀
攪拌勺、鴨舌棒
吹球、模型
尺、筆

· 材料 Material ·

防水紙板
A、B 矽膠
寬塑膠碗

作法 How to make

準備好模型，下面放著一個直徑
大於模型 3cm 的厚紙板。

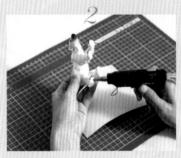

模型底部黏上熱熔膠。

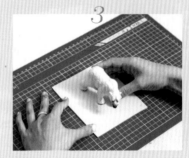

固定於紙板中間。

尺與模型呈垂直，點出對應到的
位置，做出模型外圍輪廓。

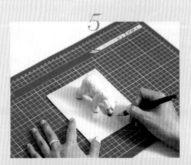

點出整圈的範圍。

將點連起來。

在連起來的線往外退 0.5 ～ 1cm 後畫另一個外框。（外框為待會黏上紙板的線條）

裁出比模型高 1.5cm 的紙板，長度比模型外圈長。

將紙板防水面向內，沿著外框線條繞出弧度來。

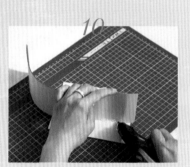

黏著的起點留下 1cm 距離再開始點上熱熔膠。

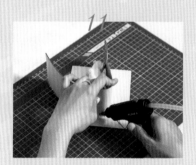

沿著縫隙用厚厚一層熱熔膠逐漸固定。

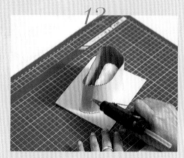

黏到接縫時，紙板交疊處、側邊與下方皆黏上熱熔膠。

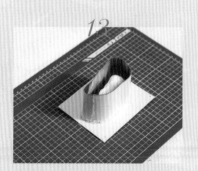

再次檢查整個外模是否牢固。

準備矽膠、寬塑膠碗、攪拌勺、電子秤，接著在塑膠碗內倒入 100g A 劑。

以低角度倒入 100gB 劑。

取鴨舌棒以震盪方式慢慢將矽膠混合均勻。A、B 劑為不同顏色時可清楚看到混合狀態。

操作時間約 10 ～ 15 分鐘，待顏色非常均勻後，把矽膠慢慢淋上模型將其包覆住。

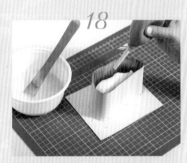

淋到 1／3 高度時，用吹球消除氣泡，再繼續淋上矽膠至 2／3 高度，接著用吹球消除氣泡。

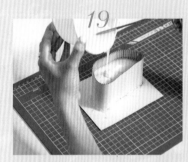

最後倒入的矽膠須高於模型最高點再往上增加 0.5cm 厚度。

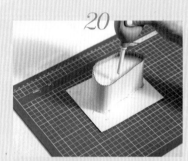

用吹球消除氣泡，完成後置入冰箱 15 分鐘可排除細小氣泡。

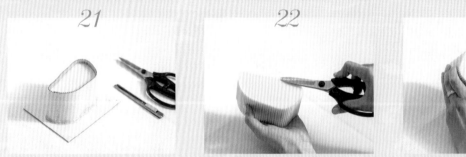

等待半天時間讓矽膠完全凝固，再將紙板剝除。

將模具上不平整的地方用剪刀修平。

割掉模型腳上的熱熔膠與矽膠。

24

將腳與腳之間切開。

25

切割動作非常重要，下刀時要認真思考如何讓矽膠模呈一體不會斷掉。

26

取出模型。

27

模具完成。

28

之後要倒入蠟液或石膏時需先將模具固定好。

29

此為倒入石膏的成品，跟模型完全一樣，非常成功。

Notes

- 請選擇具防水表面，有光滑質感的模型，若是絨毛材質或不防水材質則不適合翻模。
- 製作外模時若沒有封好，倒入矽膠時會從縫隙流出。
- 矽膠倒入塑膠碗時需以低角度操作，以防氣泡產生。
- 矽膠通常分為 A、B 罐，A 為矽膠、B 為硬化劑，購買時需先詳閱矽膠比例說明，此書所用的矽膠比例為 1：1。
- 製作過程中若矽膠的量不夠，可再重新秤重混合倒入，不需一次做完。
- 不能使用矽膠材質的工具，否則會使矽膠黏著於工具上無法清除。
- 為防止矽膠黏住模型，使用其他矽膠時請先在模型噴上離型劑。
- 並不是所有矽膠都能置入冰箱排除氣泡，須測試看看。

Chapter3.
擴香石的基礎

And since to look at things in bl
Fifty springs are little room,
About the woodlands I will go
To see the cherry hung with snow

工具與材料介紹

石膏粉

石膏粉有很多廠牌，用途分為美術材料、建築材料、牙科齒模，本書所使用的石膏粉為韓國進口 Gemma 齒科專用石膏粉，製作時不一定要選擇同個品牌，只要挑選粉質細緻、顏色白、質地堅固即可。

電子秤

刻度分為 0.01g、0.1g、1g 等單位，單位 0.01g 的敏感度較高，本書是使用 0.1g 單位的電子秤。

紙杯與攪拌棍

使用一次性紙杯與攪拌棍調和石膏粉與水，雖不環保但做完之後待紙杯上的石膏凝固，只需輕壓紙杯邊緣石膏就能剝落，可重複使用 2～3 次，若使用面膜碗或其他可重複使用的器皿，將會非常難以清理邊緣黏著的石膏。

矽膠模具

製作擴香石使用的模具沒有蠟燭來的挑剔,這是因為擴香石非常堅硬的緣故。

楓木印章

臺灣有很多文創品牌與文創商店可購買到非常多樣化的楓木印章,印章保養方式為每次使用完畢,需用專屬清潔劑清理。

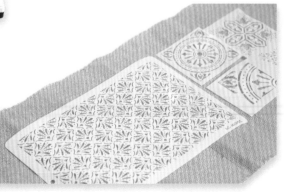

印臺

印臺可分油性與水性墨水,兩種皆可使用,但水性會有暈染褪色問題。

塑膠紋路片

製作浮雕擴香石會使用到的工具。

磨砂紙 & 磨甲筆

擴香石表面不平整時
可以用此工具磨平。

穿孔器

用於擴香石穿洞，由
於石膏凝固後非常堅
硬，需用穿孔器旋轉
慢慢穿入。

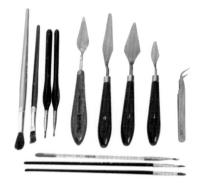

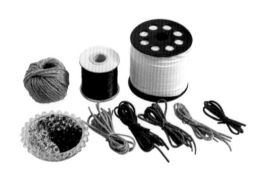

水彩筆 & 刮刀

分別有粗細不同的水彩筆與刮
刀，水彩筆為沾顏料使用，刮刀
可用於抹面或塗抹功能。

掛繩與金屬扣

依據作品風格，可搭配不同顏色
的金屬扣與掛繩做裝飾。

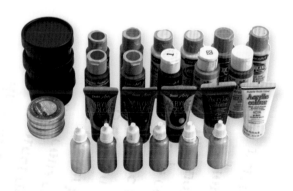

上色顏料

擴香石是以石膏與水調和比例產生化
學變化後轉為固體型態，由於內容物
含有水分，因此可用氧化鐵、丙烯、
壓克力、水彩等水性顏料調色，但切
勿使用油性顏料。

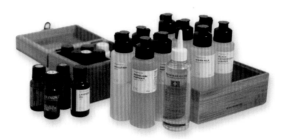

天然精油與化合精油

由於製作擴香石沒有溫度的問題，
純天然精油與化合精油皆可使用。

	天然精油	化合精油
石膏粉	2～3%	5～10%
備註	添加比例除考量成本，若放入過多會使石膏不易凝固，建議成品時在擴香石表面額外滴入。	本書皆添加 5%，對香味敏感的人可降低比例，對香味較不敏感者可增加比例。

乳化劑

精油屬於不溶於水無法與水混
合，會產生油水分離問題，因此
需加入乳化劑（1：1比例）讓
精油與水混合均勻。

比例與基礎操作

製作擴香石時須先了解包裝說明上的水分添加比例，
以下是使用 Gemma 石膏粉與水的比例，
除了需確認水分的建議比例外，精油與乳化劑皆相同，
依照產品說明調製正確比例操作才能製作出一個光滑細緻的擴香石作品。

◆材料比例

Gemma 石膏粉	水	天然精油	化合精油	乳化劑	
100g	35%	總量 2%	總量 5%	與精油比例為 1：1	
	35g	2.7g	6.75g	天然精油 2.7g	化合精油 6.75g

基礎步驟

1

準備矽膠模具，若模具是割開的，需先用膠帶黏牢。

2

由上至下纏繞固定，勿用力過度以免模具變形，影響成品外觀。

3

準備一個紙杯，倒入 35g 蒸餾水或純水，接著加入 6.5 ～ 7g 化合精油。

加入 4g 乳化劑。

Point

上面表格建議乳化劑為 1：1（等於 6.75g），我試過添加精油比例的一半以上即可，但偶爾會遇到某些精油必須加入等比例乳化劑才能油水混合，為避免新手混淆，可參照上面 1：1 比例添加。

以上液體都倒入後混合均勻。

接著將石膏粉一匙一匙輕放進紙杯，總共倒入 100g。

讓杯子靜置 30 秒後便可用攪拌棍順著同方向攪拌均勻。

遇到比較深的模具，可以先噴消泡噴霧。

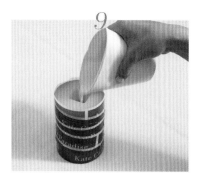

均勻後的石膏泥先倒入一半至模具裡。

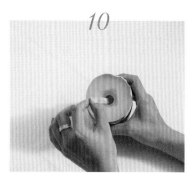

用攪拌棍往洞裡戳並輕敲模具，協助氣泡排出。

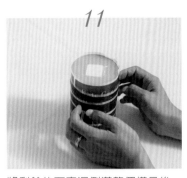

11

將剩餘的石膏泥倒滿整個模具後，輕敲模具四周會有細小氣泡浮出來。

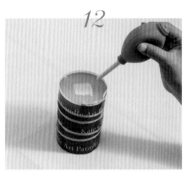

12

接著用吹球消除氣泡，並重複輕敲模具與除泡動作直到沒有氣泡為止，然後便可靜置一小時等待凝固。

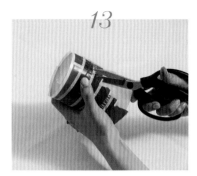

13

石膏凝固後用剪刀拆除膠帶。

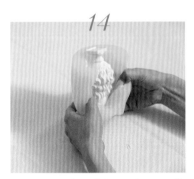

14

模具開口朝上，將切口剝開，用指腹將擴香石推上來。

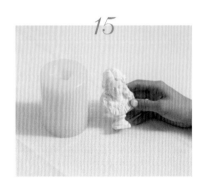

15

擴香石完成。

Notes

- 操作時無危險性，主要是粉塵問題，建議戴口罩進行，並避免誤食
- 混合後的擴香石粉碎片無法再與水混合重新製作。
- 為避免溼氣未排除就密封包裝，或添加的精油、顏料產生變化，建議製作完成後靜置 1～2 天觀察其變化後再包裝。
- 石膏為不燃物或耐燃物，丟棄時須遵照環保法規集中回收。
- 擴香石若在尚未凝固時脫模很容易造成斷裂，若不幸斷裂可用瞬間接著劑黏結。

擴香石的性質

- 石膏粉與水混合後在固化狀態下會微微發熱，此時請勿移動以免裂開。

- 在添加比例過程中若加水不慎超過 5 ～ 10%，攪拌時石膏泥會變得稀薄更具流動性，合理範圍內影響不大，倒入模具後多餘的水會浮在表面，再用紙巾吸取水分即可。

- 擴香石為可重複使用的香氛小物，時間一久若香氣揮發，可在表面滴入精油即可持續擴香。

- 擴香石有 35% 成分是水，因此時間一久水分完全消失後擴香石會變輕，導致太過乾燥使精油難以滲透，這時可先在表面噴些水氣後再加入精油。

- 混合石膏粉與液體時，攪拌時間過久易使石膏泥變稠，這時倒入模具後邊緣容易產生氣孔。

- 混合的黃金時間約 2 分鐘，時間超過太久石膏泥會過稠。

- 水溫會影響凝固時間，建議以 15 ～ 20℃ 常溫水操作，水溫過高凝固時間會加快，水溫太低則凝固時間會延長。

與異材質結合方式

以下是擴香石黏結同材質或異材質時最常使用的方式，
使用瞬間黏著劑前須先確保擴香石已完全乾燥。

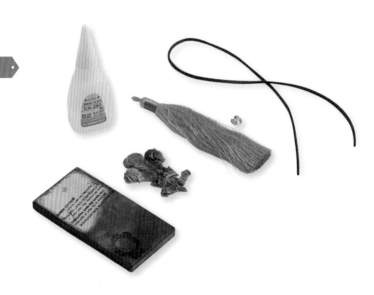

材料 Material

方形擴香石
徽章擴香石
流蘇
掛繩
瞬間接著劑
燭芯

作法 How to make

1

擠壓瞬間接著劑於徽章擴香石背面。

2

將徽章黏貼於方形擴香石表面。

3

利用打孔器在擴香石表面旋轉穿洞。

Point

剛完成的擴香石由於溼氣較
重，無法以接著劑固定，須等
1～2天乾燥後再操作。

4

5

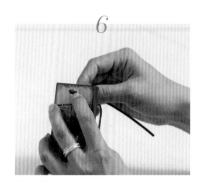

6

穿入掛繩掛上流蘇後，將掛繩在擴
香石背面打結。

在洞孔裝上金屬扣。

掛繩對折後穿入洞口。

7

掛繩尾端穿過掛繩的孔。

Finished

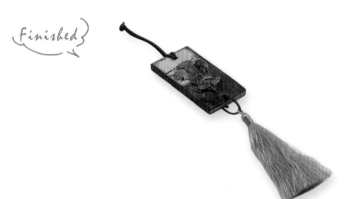

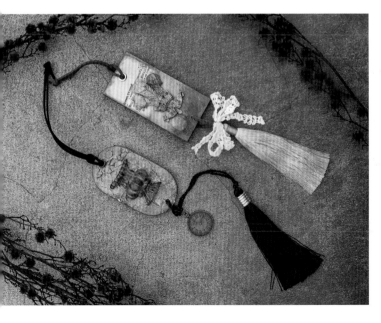

Chapter4.

擴香石

And since to look at things in bl.
Fifty springs are little room,
About the woodlands I will go
To see the cherry hung with snow.

渲染擴香石 I Rendering plaster I

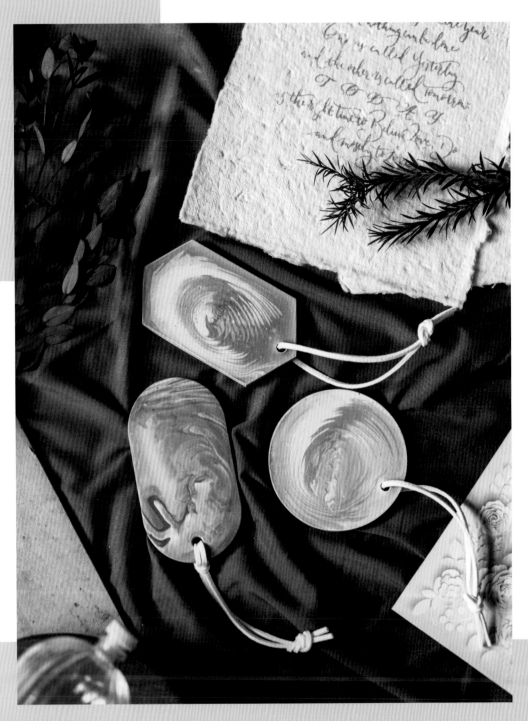

運用手工皂或咖啡拉花技法呈現的渲染效果，圖形千變萬化，製作該作品時挑選三種顏色最爲剛好，相近色系或對比色系皆可，呈現效果出乎意料不錯。

工具 Tools

電子秤
紙杯
攪拌棍
矽膠模具

材料 Material

石膏粉 100g
蒸餾水 35g
化合精油 6g
乳化劑 3g
水性顏料
掛繩

作法 How to make

1

先秤 35g 的蒸餾水，再加入一點黑色水性顏料。

2

加入 6g 化合精油。

3

加入 3g ～ 6g 乳化劑。

4

將液體混合均勻，若表面的油無法與水混合時可多加 1 ～ 2g 乳化劑。

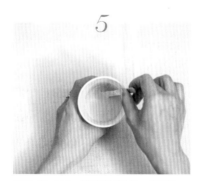

5

倒入共 100g 的石膏粉後，靜置 30秒，將材料混合均勻，顏色呈淺灰石膏泥。

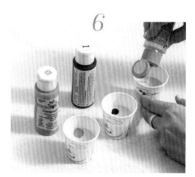

6

將石膏泥分入三個小紙杯，依序加入三種顏色後分別攪拌均勻。

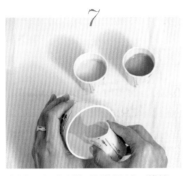

7

準備一個大紙杯稍微傾斜，將第一個顏色沿著杯口倒入。

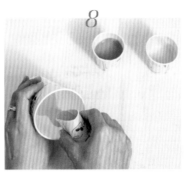

8

將第二個顏色從同個方向沿著杯口倒入。

9

將第三個顏色從同個方向沿著杯口倒入，三個顏色倒完為一輪。

10

重複上述步驟總共製作三輪，這時杯子裡的顏色層層分明。

11

將剛剛倒入的口轉 90 度垂直方向後壓出尖嘴狀。

12

將石膏泥以拉花手法左右搖晃倒入矽膠模具，此時呈拉花效果的圖案就是作品正面。

Point

改為兩輪或四輪皆可。

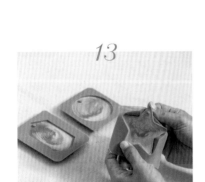

13

靜置 40 ～ 60 分鐘全乾後即可脫模。

Finished

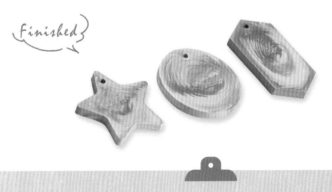

Notes

- 步驟 1 至步驟 6 是製作擴香石常運用到的基礎操作步驟。
- 若調色時間拖久導致石膏泥太稠，倒入時流動性不夠容易提高失敗率。
- 若無法掌握調色時間，也可先準備兩種顏色練習。
- 倒入已調色石膏泥時，作品由手部晃動的力道形成渲染效果。

渲染擴香石 II

Rendering plaster II

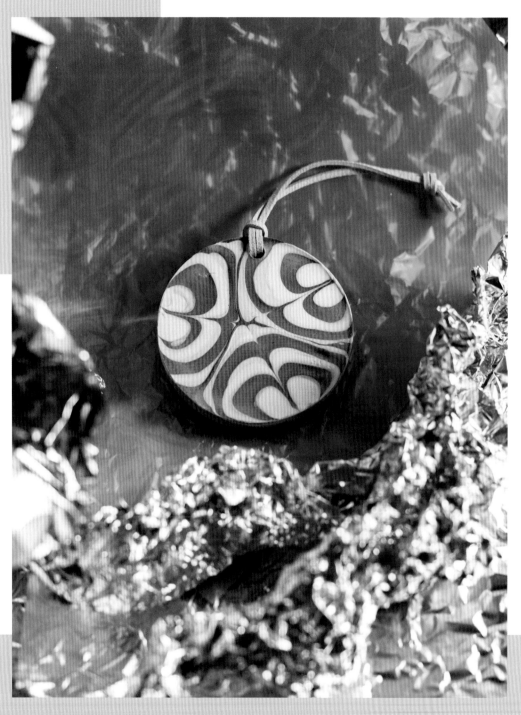

趁石膏泥尚有流動性時，以不同顏色與不同倒入點營造紋路變化也是渲染技巧之一，此作品重點在於操作時石膏泥的狀態掌握，若是石膏泥過稠便要趕緊縮短步驟與減少圖案設計的複雜度，如此一來便能輕鬆完成一個賞心悅目的作品。

<div align="center">

· 工具 Tools ·

電子秤
紙杯
攪拌棍
矽膠模具

· 材料 Material ·

石膏粉 100g
蒸餾水 35g
化合精油 6g
乳化劑 3g
水性顏料
掛繩

</div>

<div align="center">

作法 How to make

</div>

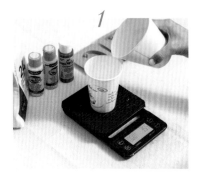

先秤 35g 的蒸餾水。

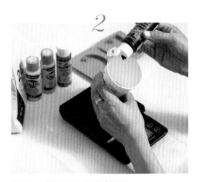

加入一點黑色水性顏料。

加入 6g 化合精油。

加入 3g ～ 6g 乳化劑。

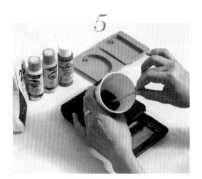

將液體全部混合均勻，若表面的油無法與水混合時可多加 1 ～ 2g 乳化劑。

放入 100g 石膏泥，靜置 30 秒後以同方向攪拌均勻。

7

將石膏泥分別倒入三個紙杯後，擠入不同顏色的水性顏料攪拌均勻。

8

準備好兩個直徑較寬的矽膠模具。

9

在矽膠模具設定三個點，先倒入第一種顏色。

10

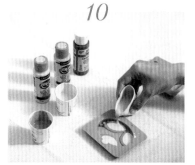

接著自矽膠邊緣於同個位置，倒入第二個顏色與第三個顏色。

11

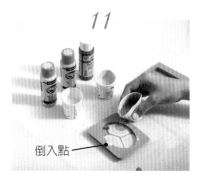

倒入點

三個顏色為一輪，重複步驟做二輪。

12

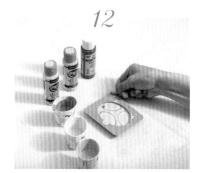

二輪顏色的作品效果。

13

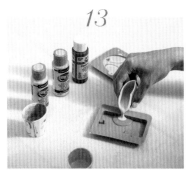

第二種技法是準備長型矽膠模具，自模具對角點先倒入第一個顏色後換第二個顏色倒入。

14

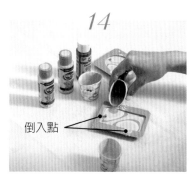

倒入點

倒完第三個顏色為一輪，重複步驟做二輪。

15

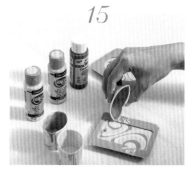

若石膏泥還具有流動性時可操作第三輪。

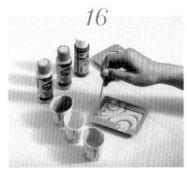

16

利用竹籤從模具邊緣畫出弓字型。

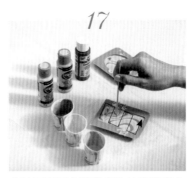

17

此時石膏泥會隨著畫入的痕跡產生紋路。

18

作品完成後靜置 40 ～ 60 分鐘。

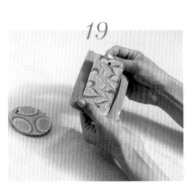

19

全乾後脫模。

Finished

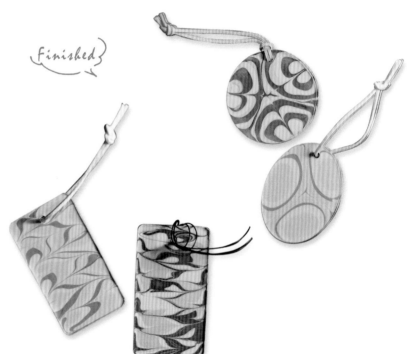

Notes

- 製作渲染擴香石時，若使用質地較為濃稠的顏料，色彩呈現會較為鮮豔明顯。
- 可在杯子邊緣擠入顏料，如此一來較容易充分攪拌均勻。

鑲嵌孔洞擴香石

Inlaid hole plaster

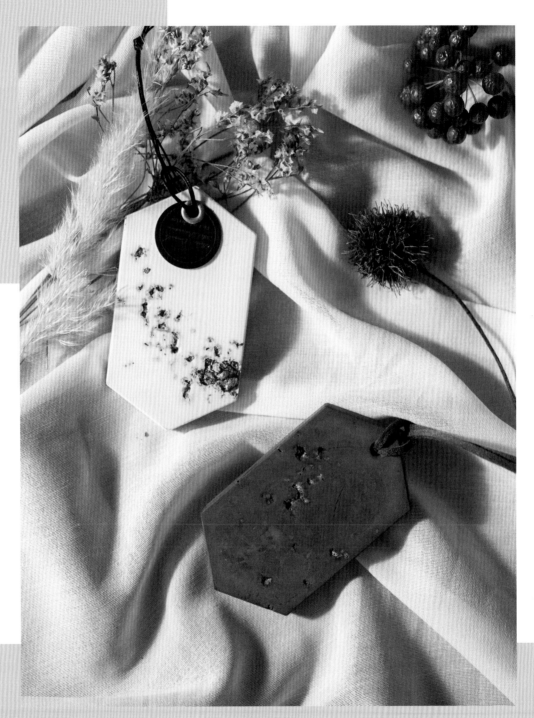

這是利用石膏泥在凝固過程中攪拌時，會破壞成形產生碎塊顆粒而製作出鑲嵌質感。

工具 Tools

電子秤
紙杯
攪拌棍
矽膠模具

材料 Material

蒸餾水 10g
石膏粉 30g
金箔
膠水
石膏粉 100g
蒸餾水 30g（石膏粉 30%）
化合精油 6g（石膏粉與水總和的 5%）
乳化劑 3g（化合精油的 50%）
氧化鐵 1.8g

作法 How to make

1

準備 10g 的蒸餾水。

2

秤入 30g 石膏粉。

3

混合均勻後攪拌，防止石膏變成一塊固體。它會從泥狀開始固化發熱，持續攪拌成大小不一的顆粒狀。

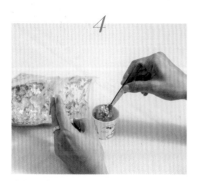

4

在紙杯裡放入大量的金箔。

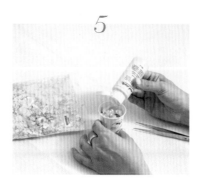

5

擠入膠水（黃豆大小）。

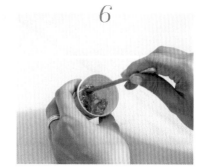

6

將石膏顆粒、金箔與膠水混合，讓金箔利用膠水黏著於石膏顆粒上。

7

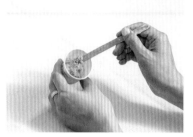

若顆粒不夠明顯，乃因膠水較多較溼的緣故。

8

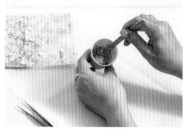

這時再放入一些金箔攪拌包覆於石膏顆粒上。

9

將金箔顆粒放入矽膠模具，由於石膏泥倒入後會覆蓋掉一些，若想多點鑲嵌孔洞，可放入更多金箔顆粒。

10

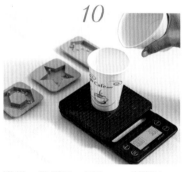

準備一個紙杯，倒入 30g 蒸餾水。

11

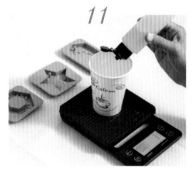

倒入 6g 化合精油與 3g 乳化劑。

12

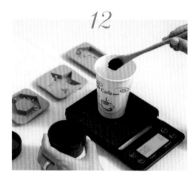

加入 1.8g 氧化鐵。

13

將紙杯的液體與顏料攪拌均勻。

14

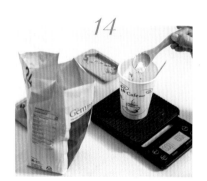

加入 100g 石膏粉。

15

靜置 30 秒後開始攪拌。

16

石膏泥較濃稠時再倒入矽膠模。

17

倒入時若表面不平整，可稍微晃動模具。

18

脫模後表面可用鑷子將孔洞挖深一點。

19

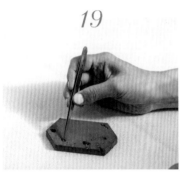

補入一些金箔顆粒。

Finished

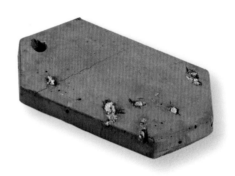

Notes

- 製作顆粒金箔時，若顆粒表面的金箔不夠多，那麼所看到到顆粒表面顏色效果會不好。
- 若是石膏泥太稀流動性太強，容易覆蓋住金箔顆粒，因此盡量讓石膏泥稠一點再倒入。（此作品將蒸餾水減少至 30%）
- 若想要調製深厚且飽和的顏色，可使用氧化鐵調色。
- 顆粒金箔可以流線線條擺設，從上到下依序由多至少或由少至多。

破壞質感擴香石 Destruction style plaster

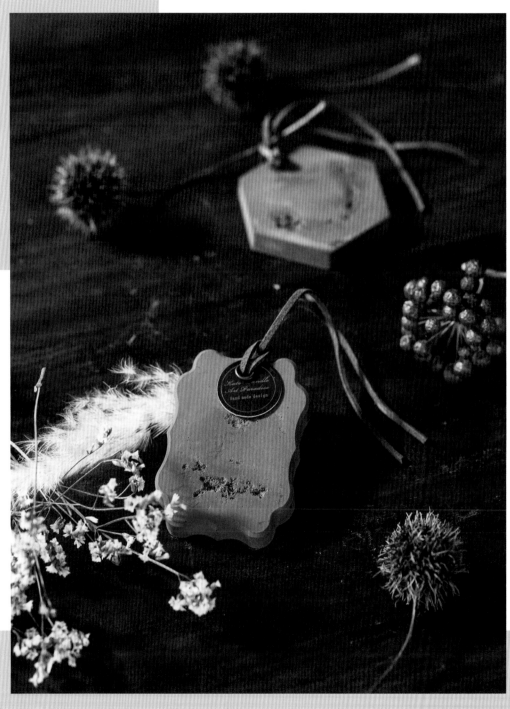

利用小蘇打粉遇水後膨脹的特性,讓化學作用產生自然侵蝕的效果,表面的凹凸
就像大自然景觀的鬼斧神工一樣神奇。

・工具 Tools・

電子秤
紙杯
攪拌棍
矽膠模具

・材料 Material・

小蘇打粉
石膏粉 100g
蒸餾水 36g
綠色氧化鐵 2g
黑色氧化鐵 2g
化合精油 7g
乳化劑 3.5g

作法 How to make

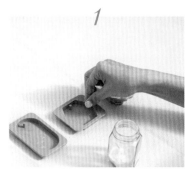

1

在矽膠模具內撒上一點蘇打粉。
（只要一點點就會起化學作用）

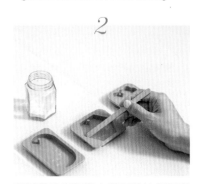

2

利用攪拌棍調整小蘇打粉比例與弧
度。

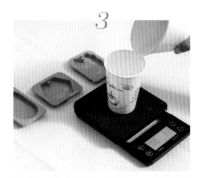

3

準備一個紙杯，倒入 36g 的蒸餾
水。

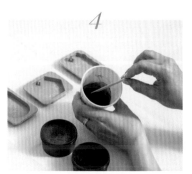

4

加入 2g 綠色氧化鐵與 2g 黑色氧化
鐵，攪拌均勻。

5

加入 7g 化合精油與 3.5g 乳化劑後
混合均勻。

6

加入 100g 石膏粉。

7

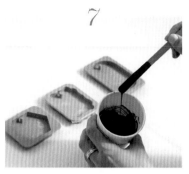

靜置 30 秒後開始攪拌均勻，待石膏泥如圖中具較高流動性狀態時。

8

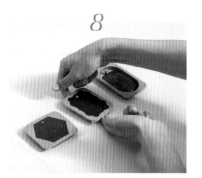

倒入矽膠模具，並輕敲邊緣以讓石膏泥平整。

9

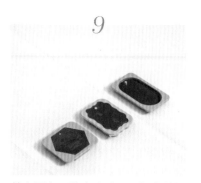

若表面有一點突出時，乃為小蘇打與水混合膨脹的緣故。

10

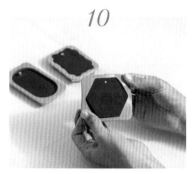

等待 40 ～ 60 分鐘全乾後脫模。

finished

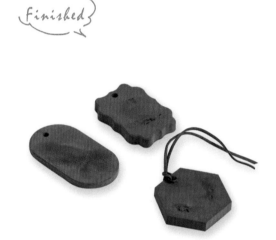

Notes

• 蘇打粉不宜過量，否則產生的孔洞過大會導致背部隆起。

復古彩繪擴香石 Vintage painted plaster

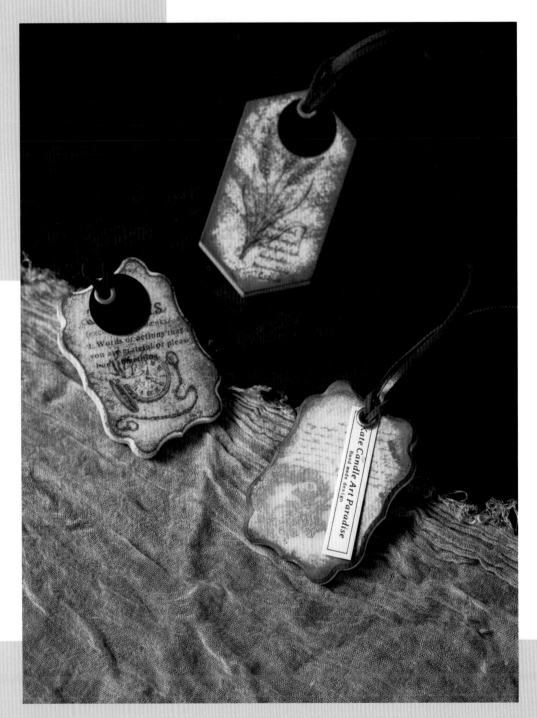

利用手帳工具製作復古彩繪擴香石，首先使用印臺拍在擴香石表面製作復古感，
再挑選出喜歡的印章圖案蓋在擴香石上作設計，一個簡單又復古的擴香石作品就
誕生囉。

⬡ 工具 Tools ⬡

電子秤
紙杯
攪拌棍
矽膠模具
楓木印章

⬡ 材料 Material ⬡

石膏粉 100g
蒸餾水 35g
化合精油 6g
乳化劑 3g
吹球
磨砂紙
油性印臺
壓克力顏料

作法 How to make

1

紙杯倒入 35g 蒸餾水。

2

加入 6g 化合精油與 3g 乳化劑。

3

加入淺色水性顏料後混合均勻。

4

加入 100g 石膏粉後靜置 30 秒混合均勻。

5

石膏泥質地均勻具有高流動性時，加入淺色水性顏料拌勻。

6

倒入矽膠模具，輕敲邊緣讓石膏泥平整，有氣泡時用吹球吹除。

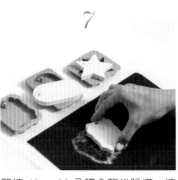

7

等待 40 ～ 60 分鐘全乾後脫模，接著使用磨砂紙將表面凹凸處磨平。

8

準備淺色印臺輕拍周圍加深輪廓。

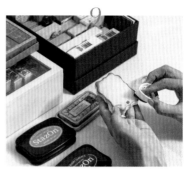

9

接著換深色印臺加深陰影的層次感。

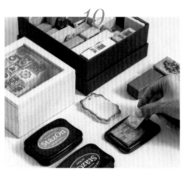

10

將金屬色補充液擠入印臺裡，用刮板將顏料來回刮均勻。

11

將印臺拍在楓木印章上，類似化妝時拍粉撲的手感。

12

印章蓋在擴香石表面，蓋上時整體稍加施力，輪廓才會完整清晰，其餘仿照上述方式加蓋其他圖案。

Finished

13

稍等一段時間待顏料全乾後作品即完成。

✧ Notes ✧

- 楓木印章使用完畢要以專屬清潔劑塗抹，將顏料稀釋過後再用紙巾擦拭。

- 蓋木頭印章時須確保桌面平坦，以避免滑動造成圖案模糊。
- 若擴香石底部凹凸不平，在其上方蓋印章施力過程中可能造成擴香石斷裂，因此需先用磨砂紙將底部打磨平整。

浮雕擴香石 Relief plaster

創作該作品時一直在思考如何於擴香石上設計出立體紋路,嘗試過很多方法後 kate 終於找到一個最簡單的方式呈現,也讓我體悟到原來創意就是在實踐天馬行空想法時而萌生。

工具 Tools	材料 Material
電子秤	石膏粉 100g
紙杯	蒸餾水 35g
攪拌棍	化合精油 6g
矽膠模具	乳化劑 3g
鏤空塑膠板	吹球、磨砂紙
刮刀	水性顏料、海綿
	打底膏（美術材料行購入）
	膠帶或雙面膠、溼紙巾

作法 How to make

◆依照前一單元，復古彩繪擴香石步驟 1 至步驟 7 製作平面擴香石。

準備白色與杏色水性顏料並攪拌均勻。

以海綿沾取顏料輕拍在擴香石表面。（側面也要上色）

底色輪廓上色完成。

將鏤空塑膠板放置擴香石表面。（必須服貼在擴香石上）

用乾淨刮刀挖出一點打底膏。

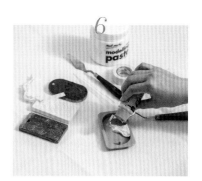

在打底膏加入一點水性顏料後，兩者攪拌均勻。

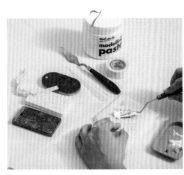

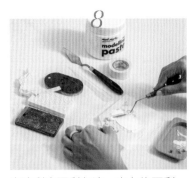

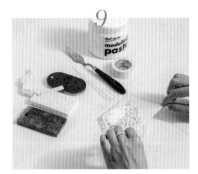

左手固定塑膠板，右手挖些調色後的打底膏以斜角度將打底膏刮平。

右邊刮完再刮左邊，由上往下刮，厚度要均勻。

刮完後將塑膠板由下往上撕起來。（撕開過程中請勿左右晃動）

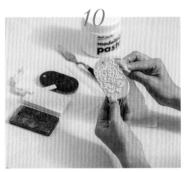

邊緣溢出的打底膏以刮刀刮掉後，再用溼紙巾擦拭乾淨。

靜置一段時間等待全乾。

Notes

- 塑膠板若不服貼，可用小塊雙面膠稍微固定。
- 刮入打底膏時不宜太厚，否則拿起塑膠板時容易沾到。
- 擴香石製作材料中含有蒸餾水，因此可用任何一種水性顏料加入石膏泥調色，但不要過稀，例如選擇質地較稠的壓克力顏料會比質地較稀的水彩顏料調色效果更好。

香水瓶永生花擴香石

Perfume bottle preserved flower plaster

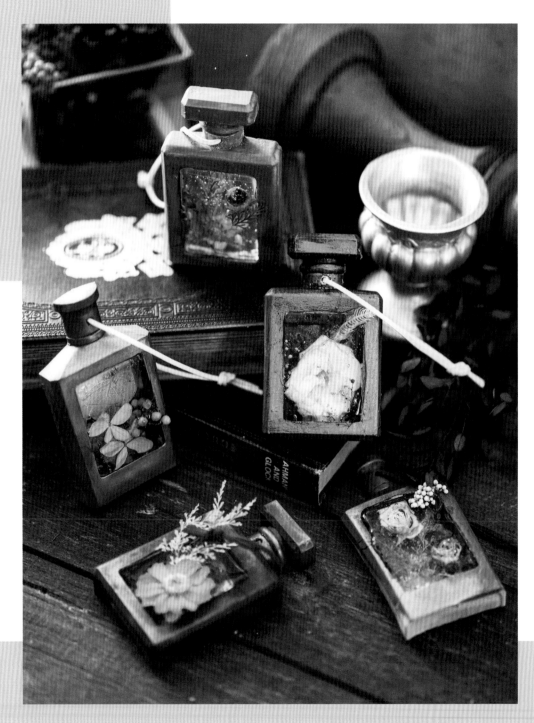

此作品是我用最喜歡的伊莉莎白女王御用香水翻模，有時若是挑不到喜歡的模具時，不妨自己製作一個。由於這是個唯美風格作品，因此模具輪廓也要講究，利用擴香石與凝膠蠟結合，將瑰麗的花朵姿態恆久封存。

加熱器
鋼杯、紙杯
測溫槍
攪拌勺、攪拌棍
電子秤
香水矽膠模具
塑料小盒子
磨砂紙
鑷子

石膏粉 100g
蒸餾水 35g
化合精油 6g
乳化劑 3g
氧化鐵
不凋花
SHP 60g
金屬顏料
鋁箔紙

作法 How to make

1

準備一個紙杯並倒入 35g 蒸餾水。

2

倒入花香調的化合精油 6g 以及 3g
乳化劑。

3

加入一匙氧化鐵,將材料混合均
勻。

4

取石膏粉 100g,一匙一匙加入紙
杯中,靜置 30 秒。

5

在矽膠模具內放入塑料盒,此方法
是為了讓模具形成中空。

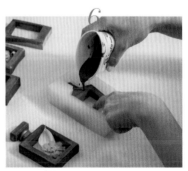

6

攪拌完成的石膏泥具有順暢的流動
性,因此左手要壓著塑料盒,再倒
入石膏泥。

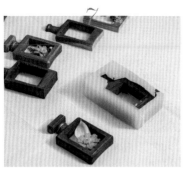

等待 40～60 分鐘完全乾燥。

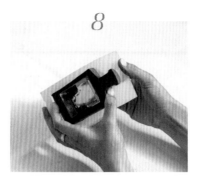

脫模後將裡面的塑料盒輕推取出。

用磨砂紙將底部與側邊凹凸處打磨平整。

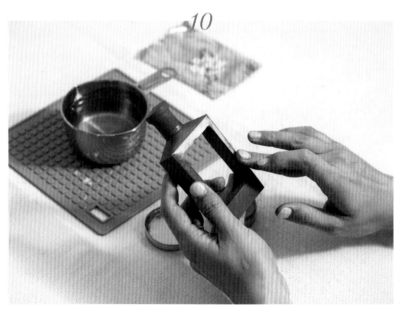

在邊緣局部塗上金屬顏料。

剪一張比香水瓶尺寸大一點的鋁箔紙。

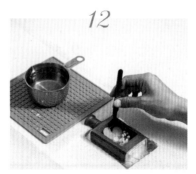

將香水擴香石放在鋁箔紙上方，接著擺入不凋花。

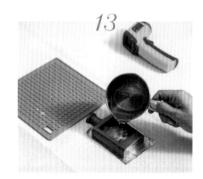

秤 60g SHP 加熱熔化，當溫度在 110℃時倒入模具中空處。（須避開不耐熱的花材）

14

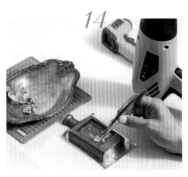

趁蠟液溫度尚高時,於表面放上不
凋花。

15

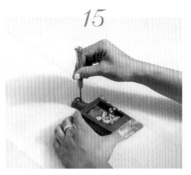

使用鑽孔器輕輕旋轉打孔。

16

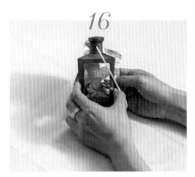

凝膠蠟降溫全乾後再將背部鋁箔紙
拿掉。

17

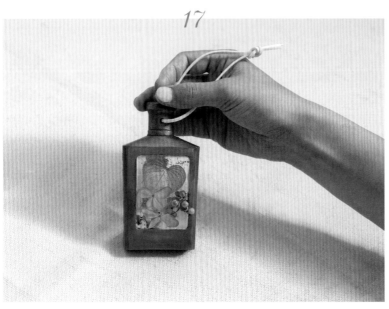

作品完成。

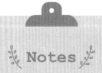

Notes

- 若想讓不凋花位在中間層,可於 115℃ 時倒入 1／3 凝膠蠟,放入花材,表面再補 100℃ 凝膠蠟。
- 鋁箔紙要平坦,若有皺褶,背面凝膠蠟會不平整。
- 若將 SHP 改用 MP,作品放一段時間後凝膠蠟會塌掉變形
- 之後補充精油時,要滴在背部或避開金屬顏料塗過的地方,因為塗過金屬顏料區域精油是無法滲透的。

不凋花擴香石

Preserved Flower Plaster

不凋花擴香石作品對我來說具有相當的意義。因為 Kate 很喜歡一大把花的感覺，
所以設計這個作品時，突然靈機一動，想到將花束與花瓶縮小到擴香石上，創作
一個袖珍小巧的情境作品。因為這個作品讓很多學生認識了我，要說該作品是我
的成名作一點也不為過呢！

<table>
<tr><td>

· 工具 Tools ·

電子秤
紙杯
攪拌棍
矽膠模具

</td><td>

· 材料 Material ·

消泡劑
石膏粉 100g
蒸餾水 35g
化合精油 6g
乳化劑 3g
熱熔膠槍
水性顏料
不凋花

</td></tr>
</table>

作法 How to make

1

在紙杯倒入 35g 蒸餾水。

2

加入 6g 化合精油與 3g 乳化劑。

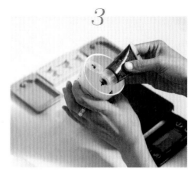

3

在紙杯邊緣擠入一點水性顏料，並將顏料刮入混合均勻。

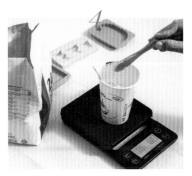

4

材料混合均勻後，分次倒入 100g 石膏粉，靜置 30 秒。

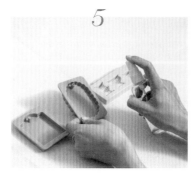

5

在矽膠模具表面噴上消泡劑。

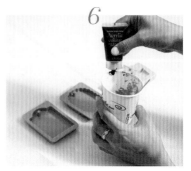

6

石膏泥攪拌均勻後，在杯口邊緣擠一點黑色水性顏料，製作大理石效果。

7

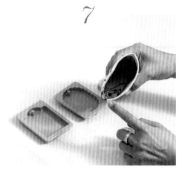

稍作攪拌（不用均勻）後，從擠入黑色水性顏料的那個點倒入矽膠模具，倒入時手稍微抖動。

8

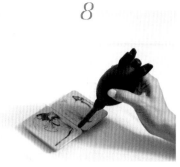

輕敲模具邊緣讓氣泡排出，再用吹球將氣泡吹除，靜置 40 ～ 60 分鐘後等待完全乾燥。

9

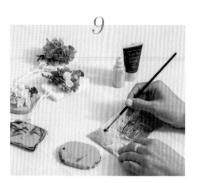

脫模後在防水紙上擠一點黑色水性顏料，用筆刷局部塗抹於花器造型上製造斑駁仿舊感。

10

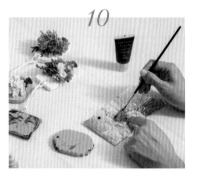

接著用銀色顏料將表面塗滿。

11

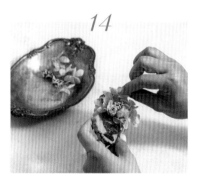

在花器整個表面擠上一點熱熔膠。

12

將花器黏著於擴香石平面上，接著將花材修剪至適當長度，以熱熔膠固定在擴香石表面（從底部開始往上黏貼）。

13

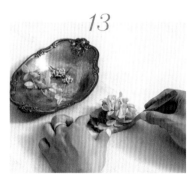

黏貼時盡量將膠遮住，並檢查側面是否有空洞。

14

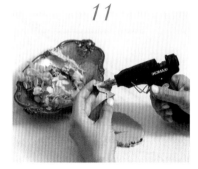

若有空洞，取花材在根部擠一點膠插入即可。

15

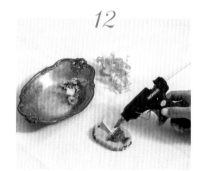

作品完成。

Notes

- 製作前記得需先將花朵修剪至適當長度。
- 由於作品呈半圓形，因此直接放在桌面做花材搭配及整理弧度即可。

45°C Easy Life Style Online Shop

原料批發零售專賣店

45度C生活館
官方網站

加入LINE好友

手工皂原料 / 工具
天然植物油
植物精油 / 法國進口香精
蠟燭原料 / 配件 /永生花材
擴香香氛原料 / 週邊.瓶罐
多款矽膠模具
皂基 / 色粉 / 色液
DIY手作材料包

官網加入會員
下單享滿額免運
會員分級制
買越多優惠越多

加入好友即享
線上一對一客服
獨享好康優惠
優質商品諮詢服務
LINE ID：@VUD8964L

www.45soap.com.tw

台北門市

台北市松山區復興北路15號12樓之11(1202室)

△近捷運南京復興站5號出口（步行約5~8分鐘）

營業時間：
週一~週五 10:00~19:00
週六 13:00~17:00
週日、國定假日 公休（依官網公告為主）

電話：02-2752-7345

215

國家圖書館出版品預行編目 (CIP) 資料

韓式香氛蠟燭與擴香 / 陳愷緹（Kate）著 .
-- 初版 . -- 臺中市：晨星出版有限公司，
2022.02
面； 公分 . --（自然生活家；45）
ISBN 978-626-320-033-3（平裝）

1. 蠟燭 2. 勞作
999 110018944

詳填晨星線上回函
50 元購書優惠券立即送
（限晨星網路書店使用）

 自然生活家 045

韓式香氛蠟燭與擴香

作者	陳愷緹 Kate
主編	徐惠雅
執行主編	許裕苗
版型設計	許裕偉
攝影	華安、阿樂

創辦人	陳銘民
發行所	晨星出版有限公司
	台中市 407 工業區三十路 1 號
	TEL：04-23595820　FAX：04-23550581
	E-mail：service@morningstar.com.tw
	http：//www.morningstar.com.tw
	行政院新聞局局版台業字第 2500 號
法律顧問	陳思成律師
初版	西元 2022 年 02 月 06 日

讀者專線	知己圖書股份有限公司
	TEL：（02）23672044 /（04）23595819#230
	FAX：（02）23635741 /（04）23595493
	email:service@morningstar.com.tw
網路書店	http://www.morningstar.com.tw
郵政劃撥	15060393（知己圖書股份有限公司）
印刷	上好印刷股份有限公司

定價 550 元
ISBN 978-626-320-033-3（平裝）
Published by Morning Star Publishing Inc.
Printed in Taiwan